KB180342

세상에서 하나뿐인
나만의 쉽고 귀여운 손 그림 그리기

세상에서 하나뿐인

나만의 쉽고 귀여운
손 그림 그리기

 문보경 지음

알파미디어

어린 시절 작은 손으로 그림 그렸던 생각이 나나요?

누구나 어린 시절에는 마음껏 동그라미를 크게 그리고,

별도 그리고, 하트도 그리고, 내 마음대로 그림을 그리죠.

하지만 어른이 되어서는 더는 그림을 그리지 않아요.

어른이 되니 그림을 잘 그려야 한다고 생각해서 그릴 때 부담을 느껴요.

어렸을 때 내가 그리고 싶은 것을 마음껏 그리던 그때를 추억하면서

이 책을 마주했으면 좋겠습니다.

컴퓨터로 그리는 그림과 달리 손 그림은

그림을 그리는 사람 손끝의 느낌이 많이 묻어 나오기 때문에

조금 모양이 찌그러져도, 일정하지 않아도

그림을 완성하고 나면 세상에 하나뿐인 나만의 정감 가는 그림이 됩니다.

자유롭고 편안하고 재미있게 그리려는 마음이 중요합니다.

너무 반듯반듯하게 그림을 잘 그리려고 하지 마세요.

부담을 갖게 되면 마음대로 손이 잘 안 움직인답니다.

조금 삐뚤빼뚤해도 그것이 손 그림만의 매력이니 괜찮아요.

문보경 드림

Contents

About Tools 그림 도구 소개

종이

마카로 그림을 그릴 때는 마카지, 색연필 그림은 캔트지나 스노우지를 사용하면 좋습니다. 우리가 알고 있는 일반 평범한 종이는 거의 다 되어요. 코팅된 매끌매끌한 종이나 우둘투둘한 수채화용 종이만 피하면 됩니다. 코팅된 종이는 유성펜에 적합하고 색연필은 미끄러지며 마카는 흡수가 안 됩니다. 수채화용 종이는 질감이 우둘투둘하여 색연필로 그리면 색을 꼼꼼히 칠하기가 어렵고 마카로 수채화용 종이에 그림을 그리면 그림이 얼룩덜룩해진답니다.

색연필(Faber-Castell)

아날로그적이고 따뜻한 분위기를 표현할 때 사용하기 좋습니다. 가벼워서 휴대하기 쉽고 어디에서든 그리기 용이합니다. 색연필을 깎아야 하지만 사용하기 전에 미리 깎아 놓고 사용하면 훨씬 그림 그리기 편할 거예요. 색연필의 끝 심을 항상 뾰족하게 준비해 놓아야 내가 원하는 두께로 조절하여 완성도 있게 그릴 수 있답니다. 칼로 깎는 게 번거로우면 연필깎이로 깎으면 됩니다. 색연필은 다른 특별한 도구가 없이도 색연필만으로 모든 그림을 그릴 수 있다는 장점이 있습니다.

마카(Copic)

마카로 그림을 그리는 것이 생소한 분들이 있을 거예요. 마카는 두툼한 사인펜이라고 생각하면 됩니다. 한 번 칠하는 것과 두 번 칠하는 느낌이 다르기 때문에 색을 조절할 수도 있어요. 같은 면적의 그림을 그릴 때 색연필로 그리는 것보다 빠르게 색칠할 수 있다는 장점도 있어요. 시원시원하게 그림을 그리고 싶을 때 마카로 그림을 그려 보세요. 마카를 쓸 때에는 어울리는 색깔을 몇 가지 정한 뒤 그림을 그리면 훨씬 간단히 그림을 그릴 수 있답니다. 종종 캡의 색깔과 마카의 색이 다른 경우가 있기 때문에 색을 고를 때는 미리 점을 찍어서 색을 확인해 보아야 해요. 넓은 면을 그리기에는 좋지만 펜처럼 얇은 선을 표현하기에는 어렵다는 단점이 있습니다. 디테일한 표현을 하고 싶을 땐 색연필이나 펜을 같이 사용하여 그림을 그리면 됩니다.

펜

펜은 종류가 다양한데, 저는 중성펜(젤 볼펜), 두께는 0.3 ㎜를 추천합니다. 중성펜은 오래 써도 두께가 일정하게 나오기 때문에 그림 그리기가 편합니다. 선이 얇아서 자세하게 표현하기가 좋으니 마카로 색을 칠한 뒤 펜으로 디테일하게 마무리하면 완성도가 올라갑니다.

How to 그림 도구 활용법

넓은 면적은 마카를 이용하면 쉽게 색을 채울 수 있어요.
색이 있는 선이나 얇은 선을 이용한 디테일한 묘사는 색연필을 주로 사용했습니다. 검은 점 또는
짧은 점으로 표현되는 동물의 눈, 코, 입과 식물의 가느다란 줄기는 펜으로 마무리하세요.

색연필

꽃, 잎, 수술, 줄기 모두
색연필로 그린 그림이에요.

색연필 + 펜

꽃과 잎은 색연필, 수술과
줄기는 펜으로 그렸어요.

마카 + 펜

꽃과 잎은 마카, 수술과
줄기는 펜으로 그린
그림이에요.

마카 + 색연필

꽃은 마카, 수술,
줄기, 이파리는
색연필로 그렸어요.

마카 + 색연필 + 펜

꽃은 마카, 줄기와
이파리는 색연필, 수술은
펜으로 그렸어요.

Know-how 손 그림 노하우

내가 그리고 싶은 그림부터

책에 여러 가지 그림이 있는데 반드시 첫 페이지부터 따라 그릴 필요는 없어요. 책을 펼치고 내가 그리고 싶은 그림부터 시작해 보세요. 본인이 좋아하는 것을 그릴 때 더 흥미롭게 이어 갈 수 있어요.

그림 더하기

작은 그림을 하나씩 그리다가 익숙해지면 주변에 하나씩 그림을 더해 주세요. 예를 들어, 크리스마스트리 하나를 그린 뒤 눈사람도 그리고, 그 옆에 썰매 등 여러 가지를 더 그리면 그림이 훨씬 풍성해 보여요.

색깔 정하기

어떤 색으로 칠할지 고민된다면 그림을 그리기 전에 미리 쓸 색을 정해 놓고 그림 그리기를 시작하는 게 좋아요. 익숙하지 않은 상태에서 색을 미리 고르지 않고 그리면서 계속 이 색으로 할지 저 색이 나을지 다음 쓸 색을 고민하면서 시간을 허비하면 그림 그리기를 어렵게 느낄 수도 있어요. 작은 그림이라면 3개의 색깔, 조금 더 큰 그림은 5개의 색깔 정도로 색연필이나 마카의 색을 미리 골라 보세요. 고민을 덜면서 더 빠르게 그릴 수 있어요. 잘 몰라도 천천히 책을 따라 그리다 보면 색깔 고르는 감이 생긴답니다.

그림을 그리는 장소

손 그림은 종이, 펜, 색연필, 마카만 있으면 어디에서든 그릴 수 있어요. 집이 아닌 카페에서 손 그림을 그리면 또 다른 즐거움을 느낄 수 있어요. 여행지에 가서도 인상 깊은 것을 그때그때 그릴 수 있어요. 그때 그린 그림과 그 주변의 여행지 풍경은 기억 속에 오랫동안 남을 거예요.

귀여운 동물 그리기

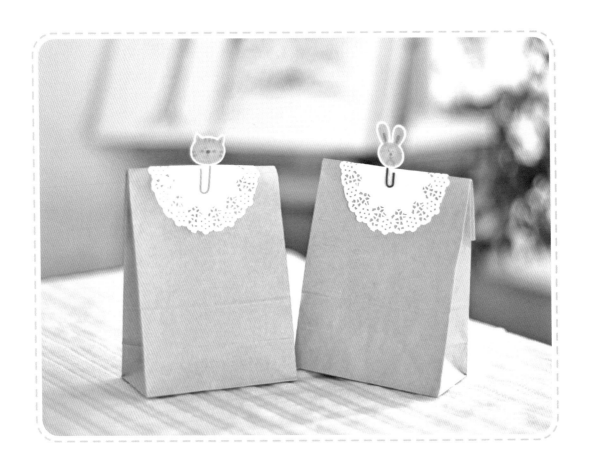

Land Animals

육지 동물

기본 도형을 이용해서 귀여운 동물 얼굴을 그려요.
같은 동그라미에서 출발해도 색에 따라, 귀, 코와 같은
특징에 따라 다양한 동물을 그릴 수 있습니다.

🐷 돼지

얼굴은
타원형으로
그려요.

코는 얼굴
가운데 동그랗게
그립니다.

귀는 모서리가
둥근 세모로
양쪽에 그려 주세요.

펜으로 콕콕
눈, 코, 입을
그리면,

볼 터치와 함께
귀여운 돼지 완성!

🐭 생쥐

동그랗게
얼굴을 그려요.

얼굴 크기와 비슷한
원으로 귀를 만들어요.

동글동글
코를 그려 주세요.

점 2개를 찍어
눈을 만들고 수염을
그리면 완성!

🐱 고양이

타원으로
얼굴을 그리고, 세모로
귀를 그려 주세요!

얼굴 가운데
작은 타원 모양으로
코를 그리고

볼과 이마에
무늬를 넣어요.

펜으로 눈과
입을 그리고

발그레한
볼 터치를
그려 완성!

🐦 파랑새

새 모양
테두리를
그립니다.

색을 채워요.

부리는 세모,
눈은 점으로
찍어요.

꼬리와 날개에
짧은 선으로
깃털을 그려요.

부리에
풀 줄기를
그려요.

파랑새와
대비되는 노란 꽃을
그리면 완성!

🐮 누렁소

타원 2개로
소의 얼굴과
입을 표시해요.

작은 타원을
제외하고 색을
칠해요.

뿔이 들어갈
자리를 고려해서
귀를 그려요.

눈과 콧구멍을
그리고, 웃는 입을
그립니다.

쇠뿔을 그리고,
귀 안쪽을 진한 색으로
칠해 주세요!

🐸 개구리

초록색으로 개구리
얼굴을 동그랗게 그려요.

얼굴 위로 개구리
눈을 두 개 그립니다.

점을 찍어 눈과 코를
그리고 입을 그려 주세요.

볼에 진한 색을 덧칠하면
더 귀엽답니다.

15

🐰 토끼

◈ 분홍색 동그라미로
토끼 얼굴을 그립니다.

◈ 길고 퉁퉁한 귀를
양쪽에 그려 줍니다.

◈ 진한 분홍색으로
귀 안쪽과 코를
그립니다.

◈ 점을 찍어 눈을
만들고 귀엽게 웃는
입을 그려요.

Arrange

귀와 입 모양을
바꿔서 그려 보세요!

🦝 너구리

◈ 너구리 얼굴을
타원형으로 그려요.

◈ 쫑긋한 귀를
그려요.

◈ 얼굴 가운데
동그란 코를
그려 주세요.

◈ 너구리 눈 주위를
어둡게 색칠합니다.

◈ 펜으로 눈과 입을
그리면 완성!

🦌 사슴

◈ 역삼각형으로
사슴 얼굴을
그립니다.

◈ 얼굴 양 끝에
나뭇잎 모양의
귀를 그립니다.

◈ 사슴뿔을
대칭으로 그리고
코를 달아 줍니다.

◈ 붉그스레한
볼을 그려요.

◈ 동그란 눈을
그리면 완성!

 곰

❶ 큰 원으로 얼굴을, 작은 원으로 입을 표시해 주세요.

❷ 작은 원을 제외한 부분을 색으로 채웁니다.

❸ 작은 귀를 2개 그려 주세요.

❹ 얼굴보다 진한 색으로 귀 안쪽과 코를 그려요.

❺ 활짝 웃는 눈과 입을 그리면 완성!

호랑이

❶ 동그라미 2개를 그려 얼굴과 입을 만듭니다.

❷ 입을 제외한 얼굴에 색을 채워 주세요.

❸ 작고 동그란 귀를 그립니다.

❹ 진한 갈색으로 코, 귀, 얼굴 무늬를 그려요.

❺ 펜으로 눈, 입, 수염을 그리면 완성!

Arrange

〈호랑이를 색다르게 그리는 3가지 방법〉

1. 얼굴 무늬를 바꿔서 그리기
2. 수염을 다른 방식으로 그리기
3. 입 모양을 다르게 그리기

 코끼리

원형으로
코끼리 얼굴을
그려요.

큼직한 귀를 그린 뒤
통통한 코도
이어 그려요.

점을 찍어 눈을
그리고 코 주름을
그립니다.

귀 안쪽을 색칠하면
귀여운 코끼리 완성!

 코알라

타원형의 코알라
얼굴을 그립니다.

작은 날개
모양의 귀를 양쪽으로
달아 줍니다.

두툼한 코를
가운데 그려 주세요.

눈을 콕콕 찍고,
입을 그립니다.

볼과 귀 안쪽
부분을 진한 색으로
표시하면 끝!

 원숭이

원숭이 얼굴을
동그란 테두리로
그립니다.

얼굴 양쪽에
대칭을 맞춰
귀를 그려요.

뾰족한 이마 라인을
그려 색으로 채운 뒤
코를 그려 주세요.

점으로 눈을
찍고 조그마한
입을 그립니다.

원숭이의 붉은 빰을
표현하면 완성!

 ## 기린 --

| 납작한 타원으로 기린의 입을 표현합니다. | 얼굴은 길쭉한 타원으로 그려 주세요. | 귀도 쫑긋 그려 줍니다. | 두 귀 사이로 뿔을 그려 주세요. | 기린의 무늬를 표현하세요. | 마지막으로 눈, 콧구멍, 입을 그려요. |

사자 ---

| 사자의 얼굴과 귀를 연결해서 그립니다. | 얼굴 밖으로 큰 타원을 그려 갈기를 표현해요. | 도토리를 뒤집어 그리면 사자 코가 됩니다. | 눈과 입을 그려요. | 뿔을 그리고 귀 안쪽을 색칠해 주세요. | 얇은 선으로 갈기 방향을 그리면 완성! |

펭귄 ---

| 펭귄 얼굴을 동그란 테두리로 그립니다. | 펭귄의 이마 라인을 그려요. | 이마 위쪽 색을 채워 주세요. | 눈에 띄는 색으로 코를 가운데 그립니다. | 점으로 눈을 그린 뒤, | 발그레한 볼을 그리면 끝! |

Sea Creatures

바다 생물

바닷속 생물은 다양한 다리의 모습을 가지고 있어요.
집게발을 가진 꽃게, 다리를 10개 가진 오징어,
물고기의 다리 역할을 하는 꼬리와 지느러미까지,
바닷속 생물이 가진 다양한 다리의 특징을 살려 그림을 그려 봐요.

🐟 물고기

 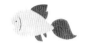

물방울이 누운 듯한
모양으로 물고기
옆 모양을 그려요.
입도 미리 표시해 주세요.

큰 꼬리와 지느러미를
그려서 귀여운 물고기
모양을 만들어요.

눈과 아가미를 그린 뒤
지느러미에 짧은 선을
긋습니다.

몸통, 꼬리, 지느러미를
바꿔 다양한
물고기를 그려 봐요!

🐢 거북이

거북이 옆 얼굴을
둥글둥글하게 그려요.

등딱지 옆모습을
그려요.

통통한 다리를
살짝 길게 그립니다.

표정과 등딱지 무늬를
그리고, 다리에 디테일을
추가하면 끝!

⭐ 불가사리

춤추는 듯한 불가사리의
라인을 그립니다.

예쁘게 색을
채워 주세요.

다양한 표정을 그리고
작은 동그라미와 짧은 선으로
불가사리의 디테일을 살립니다.

작은 점을 자잘하게
그림 옆에 그리면
춤추는 불가사리 완성!

🦀 꽃게

꽃게의 몸통을 둥글게 그리고, 안에 작은 원을 그린 뒤 나머지 부분을 색칠합니다.

몸통 위에 동그란 눈을 그린 뒤 얇은 선으로 이어 주세요.

양쪽에 꽃게의 집게발을 대칭으로 그립니다.

집게발 밑에 짧은 발을 그리면 꽃게 완성!

Arrange

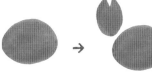 → 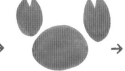 → 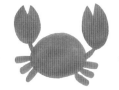 →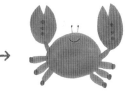

꽃게의 몸통을 타원 형으로 그립니다.

몸통 양쪽에 집게발을 대칭이 되도록 그려요.

집게발을 연결하고 짧은 발도 그려요.

빨간색으로 발끝에 포인트를 주고, 눈과 입을 그려 완성!

🦞 가재

바닷가재의 몸통을 그립니다.

집게발을 양쪽에 그려요.

집게발과 몸통을 잇고, 위에서부터 아래로 짧은 다리를 그립니다.

눈과 입을 그리고, 집게발과 다리에 점을 찍어 마무리합니다.

Tip

배에 선을 그어 표현해 주세요.

23

 쭈꾸미 -

쭈꾸미 머리를
둥그랗게 그립니다.

마카의 끝을 바깥쪽으로 해서
뾰족하게 다리를 그려 주세요.

머리 가운데 표정을 그리고
다리 빨판을 그리면 쭈꾸미 완성!

 아니 **해 파 리** -

해파리의 머리를
둥글게 그립니다.

일정한 간격으로
다리를 그려요.

보라색 다리 사이사이에
보색이 되는 노란색
다리를 넣어 주세요.

표정을 그리고 물방울을
넣으면 컬러풀한 해파리 완성!

Arrange

→

→

통통한 세모에 눈만
남기고 칠해요.

다리를 바람에
날리듯 그려 주세요.

눈에 점을 톡톡 찍고 입을
그리면 해파리 완성!

 오징어 --

❄️ 둥그런 삼각형
두 개를 이어 오징어
몸통을 그립니다.

❄️ 옆으로 길게
뻗은 오징어 다리를
그립니다.

❄️ 긴 다리 아래로
나머지 다리를 그려요.

❄️ 귀여운 표정을 그리고
작은 동그라미로 빨판을
표현해 주세요.

 문어 --

❄️ 동그라미로 문어의
얼굴을 그립니다.

❄️ 흐물흐물하게 앞쪽 다리를
그립니다. 다리 사이
간격을 띄어서 그려요.

❄️ 남는 공간 사이로
흐린 색을 사용해
뒷쪽 다리를 그립니다.

❄️ 문어 눈과 입을 그린 뒤
작은 동그라미로 문어
빨판을 표시하면 완성!

 해마 --

❄️ 해마의
옆모습을 생각하며
천천히 그립니다.

❄️ 눈을 그리고 해마의
주름을 간단하게
그려 주세요.

❄️ 해마의 동글동글한
지느러미와 세모
지느러미를 귀엽게 그려요.

❄️ 물방울을 그리면
해마 완성!

노란 꼬리 물고기

⚬ 버섯코 모양으로 물고기
옆면을 그립니다.

⚬ 지느러미와 꼬리를
눈에 잘 띄는 색으로 칠해요.

⚬ 눈과 지느러미 선을
그려 마무리합니다.

물뱀

⚬ 물뱀의 모습을 생각하며
위쪽은 둥근 머리로 아래
꼬리는 뾰족하게 그립니다.

⚬ 표정을 그리고
지느러미를 답니다.

⚬ 점을 찍어 무늬를 그리고
물방울을 넣어 주세요.

파란 물고기

⚬ 화살을 그리듯 물고기
옆모습을 그려요.

⚬ 뒤 꼬리까지 그려
색을 채워요.

⚬ 얇은 펜을 이용해서
디테일을 더합니다.

 복어 -

동그란 복어의 몸통에
삼각형 가시를 그립니다.

보색으로 지느러미와
입술을 그립니다.
포인트는 동글동글하게!

짧은 선으로 지느러미를
단순하게 표현합니다.

일정한 간격으로 뾰족한
가시를 표현하면 완성!

상어 -

상어의 몸통
윗부분을 둥글게
그려 주세요.

아래로 튀어나온
지느러미를 그릴게요.

상어의 아랫배를
그립니다.

점을 찍어 눈을 그리고,
짧은 선으로 입과
아가미를 표시합니다.

Arrange

상어의 몸통
윗부분을 그릴게요.

꼬리 부분을 작지만
뾰족하게 그려 주세요.

상어 아랫배 부분과
지느러미를 그려 주세요.

간단한 점과 선으로 눈과
지느러미를 표시해 줍니다.

 산호초 I --

Arrange

⚬ 둥글둥글한 산호초
잎을 그립니다.

⚬ 아래에 큰 돌 하나
작은 돌 하나를 그려서
산호초를 받쳐 줍니다.

⚬ 얇은 선으로
디테일을 더합니다.

잎사귀 모양과 돌의
색깔을 바꿔 다양한
산호초를 그려 보세요!

산호초 2 --

⚬ 산호초의 중심이
되는 굵은 줄기를 그려요.

⚬ 굵은 줄기 위로
잔가지를 그려요.

⚬ 가지 끝에 점을 찍고
남는 공간 사이로
작은 물고기를 그려요.

⚬ 물고기와 산호초에
표정을 그리면
훨씬 생동감이 있어요.

Arrange

 → →

눈을 넣을 동그라미만 비우고
산호를 색칠합니다.

산호 끝에 점을
찍어 주세요.

눈과 입을
그리면 산호 완성!

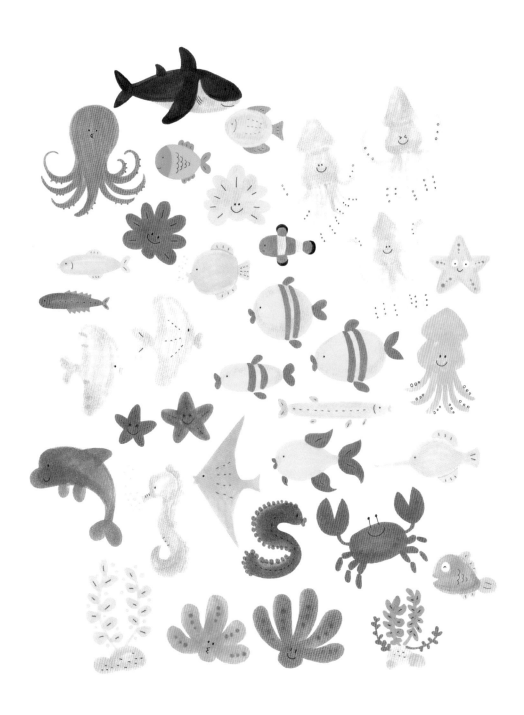

Insects

곤충

우리 주변에서 쉽게 마주치는 곤충을 그려 볼까요?
곤충의 형태는 기본 도형을 사용하여 단순하게 그리고, 눈, 코, 입을 그려
의인화하면 귀여운 곤충 캐릭터를 만들 수 있어요.

애벌레

① 애벌레의 머리는 크게,
꼬리는 작게 동그라미를 그립니다.

② 몸통보다 진한 색으로 귀,
코, 무늬를 콕콕 찍어 줍니다.

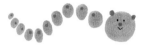

③ 귀여운 표정을 그려 완성!

Arrange

애벌레의 동글동글한 몸통을
일정한 간격을 두고 그려 주세요.

사이사이에 좀 더 진한
동그라미를 넣고 머리를 제외한
몸통에 점을 찍습니다.

눈, 코, 입, 다리를
그려 완성!

무당벌레

① 무당벌레의 등껍질을
비슷한 크기로 세 개 그립니다.

② 검은색으로 무당벌레의
무늬를 그려 주세요.

③ 날개 아랫배와
머리를 그립니다.

④ 귀여운 표정과 다리를
그리면 무당벌레 완성!

 거미

눈 그릴 자리를 남기고 거미의
몸을 동글동글하게 그려요.

눈에 점을 찍고 다리를 그린 뒤
짧은 선으로 거미줄을 그려요.

다리 끝에 동그라미를
그리면 훨씬 귀여워져요!

나비

작은 동그라미를 그려
나비의 얼굴을 만들어요.

통통하고 긴 몸을
이어 그립니다.

나비의 날개를
대칭으로 그립니다.

귀여운 표정과 더듬이를
펜으로 그립니다.

날개에 무늬를
그리면 나비 완성!

개미

Arrange

개미의 배를 머리, 가슴보다
살짝 길게 그립니다.

얇은 펜으로 표정과 더듬이를 그리고
다리와 배 주름을 그려 완성합니다.

손 그림 활용 방법

수제 스티커

재료 | 라벨지, 마카, 색연필, 가위

- -

Step 1 마카와 색연필로 라벨지에 다양한
동물 그림을 그립니다.

Step 2 'Hello', 'Good' 등 동물 그림과 함께
사용할 문구를 색연필로 적어 주세요.

Step 3 라벨지를 동물 모양대로 가위로 오린 뒤
원하는 곳에 자유롭게 붙여 보세요!

다용도 클립 재료 | 종이, 색연필, 마카, 가위, 클립, 목공풀

- -

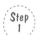 **Step 1**
귀여운 동물을 그린 뒤
그림 모양을 따라 가위로 오리세요.

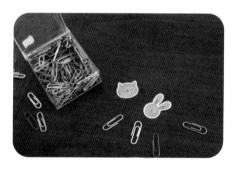

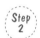 **Step 2**
그림과 어울리는 색깔 클립을 고릅니다.

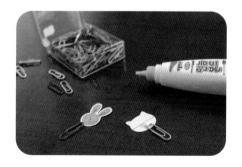

 Step 3
그림 뒷면에 목공풀을 발라 클립을
고정하면 완성!

워터볼

재료 | 볼, 라벨지, 색연필, 마카, 가위, 코팅지, 반짝이 가루, 목공풀, 순간접착제

- -

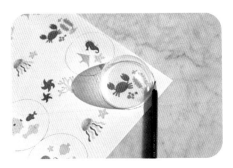

Step 1 플라스틱 볼을 대고 동그라미를 그린 뒤 그 안에 바다 생물을 그립니다.

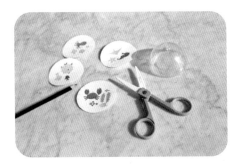

Step 2 그림을 플라스틱 볼 크기에 맞게 동그랗게 오립니다.

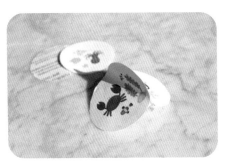

Step 3 라벨지를 떼어 내고 그림을 맞대어 붙여 주세요.

Step 4 물에 젖지 않도록 그림 앞뒤에 코팅지를 붙인 뒤 가위로 오립니다.

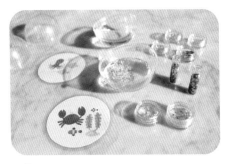

Step 5 플라스틱 볼에 물을 넣고 네일에 쓰이는 반짝이 가루를 넣어 장식해 주세요.

Step 6 물이 든 플라스틱 볼에 코팅된 그림을 덮어 순간접착제로 고정하고, 목공풀로 틈새를 채워 물이 새지 않도록 막아 주세요.

메모 집게　　재료 | 종이, 가위, 색연필, 마스킹 테이프, 나무 집게, 목공풀

- -

Step 1 색연필과 마카를 이용하여 곤충 그림을 그린 뒤 가위로 오립니다.

Step 2 나무 집게에 마스킹 테이프를 붙여 장식합니다.

Step 3 그림 뒷면에 목공풀을 바른 뒤 나무 집게에 붙입니다.

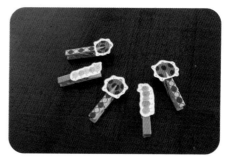

Step 4 귀여운 곤충 메모 집게 완성!

#1. 손 그림의 시작

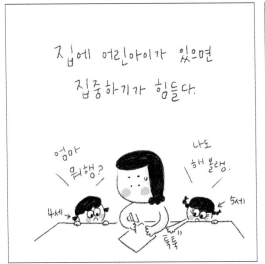

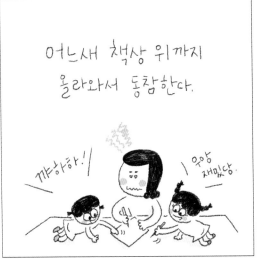

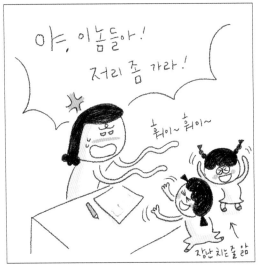

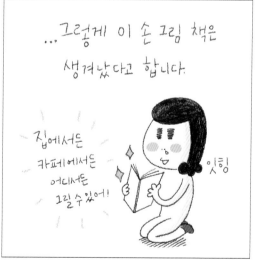

꽃과 과일 그리기

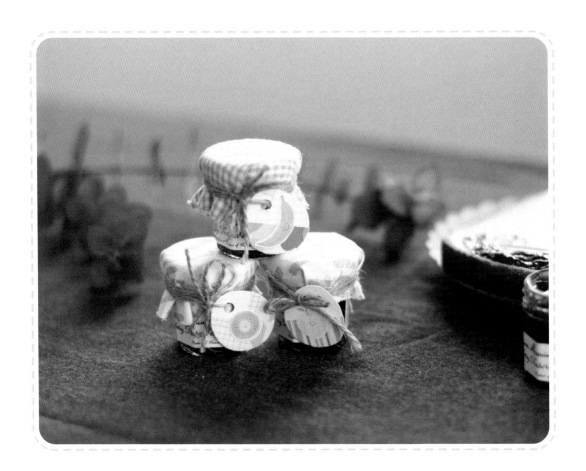

Fruits

과일

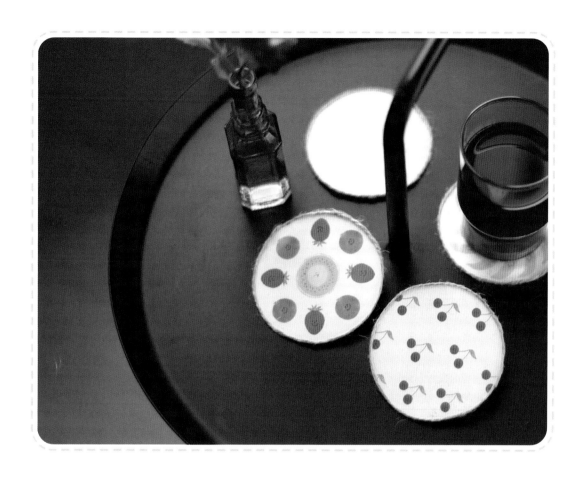

다양한 맛과 향을 지닌 과일을 색으로 표현해 봐요!
같은 형태여도 색에 따라 체리가 될 수도 있고,
블루베리가 될 수도 있어요!

🍒 체리

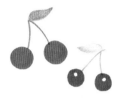

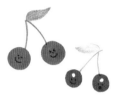

빨간색 동그라미를 2개씩
짝지어 그립니다.

가지와 나뭇잎을 그려요.

체리에 귀여운
표정을 그리면 완성!

🍋 레몬

타원 끝에 꼭지를 더해
레몬 모양을 잡습니다.

꼭지에 작은 가지와 잎을 그려요.

상큼한 표정을 그리고
점을 콕콕 찍어 질감을
표현합니다.

🎃 호박

기다란 원 3개를
서로 겹쳐서 그립니다.

호박의 꼭지와 줄기를
동글동글 말아 그려요.

재미있는 표정을 맘껏
그리면 호박 완성!

 당근 ---

당근의 통통한 몸통을
그려 주세요.

당근 잎을 2개씩 그립니다.

귀여운 표정을 그리고
디테일을 살려 주세요.

복숭아 ---

하트 모양을
분홍색으로 채웁니다.

하트가 움푹 들어간 지점에
꼭지를 이어 주고 나뭇잎을 붙입니다.

웃는 표정을 그려 넣으면 복숭아 완성!

수박 ---

타원형과 반달
모양으로 수박의
단면을 표현합니다.

타원형 밑에는
반절짜리 수박을 그리고,
반달 모양에는 수박 껍질을
둘러 줍니다.

진한 녹색으로 껍질에
무늬를 그립니다.

수박 안에 씨를
그려 넣으면
시원한 수박 완성!

 블루베리 -

긴 가지를 그리고
짧은 가지를 그려요.

가지 끝에 마카로
블루베리 열매를 그려요.

색연필로
잎사귀를 그려요.

블루베리와 꼭지가 붙는
지점에 블루베리 색보다
더 짙은 색의 점을 찍어 주세요.

 키위 -

작은 동그라미 2개로
키위 속을 그려요.

겉에 더 진한 색으로
테두리를 그립니다.

겉에 껍질을
얇게 그려요.

씨앗을 작은 점으로 콕콕
넣은 뒤, 표정을 그리면 키위 완성!

 사과 -

사과의 속살을 먼저
그린 뒤 껍질을 그려요.

사과 껍질을
색칠합니다.

노란색으로 안쪽
부분을 칠하고
꼭지도 그려요.

꼭지 끝에 잎사귀를
달고, 씨도 그려 주세요.

 배 --

배의 모양을 그립니다.　　　　　껍질 부분을 색칠합니다.　　　　　색연필로 꼭지, 잎사귀,
　　　　　　　　　　　　　　　　　　　　　　　　　　　　　　　　　　　　배의 겉면과 씨를 그립니다.

 바 나 나 ---

초승달을 눕혀서 그리면　　　　　표정을 그리고　　　　　　　　　몸통 가운데 선을 그려 바나나의
바나나 형태가 되어요.　　　　　　볼 터치도 더해 주세요.　　　　　입체감을 표현해 주세요.

딸 기 와 오 렌 지 --

딸기는 달걀을 뒤집은 모양으로,　　　　　　딸기와 오렌지에 초록색 꼭지를
오렌지는 농구공 모양으로 형태를 잡아 주세요.　　달아 주고 눈, 코, 입을 그린 뒤
　　　　　　　　　　　　　　　　　　　　　　　진한 점을 콕콕 찍으면 완성!

Flowers

꽃

꽃잎의 모양과 개수를 바꾸어 나만의 꽃을 그려 봐요!
기본 도형을 살짝 변형해서 여러 가지 꽃잎을 만들어 보세요.
줄기에 달리는 잎사귀 모양만 바꿔도 색다른 느낌을 줄 수 있답니다.

 빨간 꽃 ------------------------------------

꽃 모양을
색칠해 주세요.

줄기를
그려요.

잎을 그려
주세요.

꽃 위에 점 3개를
일정하게 찍어 줘요.

잎에 점선으로
잎맥을 그리면
완성!

 장미 ------------------------------------

 가운데 작은 원을 중심으로
바깥쪽으로 꽃잎을 그려요.

 서서히 꽃잎을 넓혀 가며
꽃을 점점 크게 만들어요.

같은 꽃 하나를
더 붙인 뒤 꽃줄기를
곡선으로 그립니다.

줄기 끝에는
꽃봉오리를 그려 주세요.

동글동글한
꽃잎과는 다르게
뾰족하게 잎을 그리고,

사이사이 진한
잎을 넣어 주면 완성!

 별꽃 -

별 모양을
색칠해 주세요.

줄기를
그리세요.

잎을
그려요.

꽃의 한가운데에
귀여운 표정을
그려 주세요.

크고 작은 점을
일정하게 찍어서 반짝
반짝한 느낌을 내 보아요.

 노란 꽃 -

긴 줄기를 먼저
그리고 짧은 줄기를
연결해서 그립니다.

맨 위에 제일 큰 꽃,
아래에는 점점 작은
꽃을 그려요.

줄기를 따라
잎을 그립니다.

작은 점을 찍어서
포인트를 넣습니다.

 다홍 꽃 -

중심이 되는 큰 꽃을 그리고
옆에 작은 꽃을 더해 줍니다.

꽃봉오리에 받침을 그리고
가지를 그려 넣어요.

사이사이 잎을
그려 넣어 주세요.

꽃 안에 진한 색으로
포인트를 넣습니다.

51

분홍 꽃

⚘ 비슷한 크기의
꽃을 3개 그려요.

⚘ 꽃줄기를
이어서 그립니다.

⚘ 뾰족한 잎사귀를
그립니다.

⚘ 꽃에 점을 찍어
디테일을 잡아 주세요.

파란 꽃

⚘ 네잎클로버
모양으로 꽃잎을
그려 주세요.

⚘ 적당한 거리를 두고
줄기를 그립니다.

⚘ 줄기 끝에
잎을 그려요.

⚘ 꽃잎 안에 점을
찍어서 마무리합니다.

빨간 은방울꽃

⚘ 줄기의 곡선이
포인트입니다.

⚘ 꽃 방향이
아래를 향하도록
그려 주세요.

⚘ 꽃과 메인 줄기를
자연스럽게
이어 줍니다.

⚘ 줄기 끝에
잎사귀를 양쪽으로
그려 안정감을 줍니다.

⚘ 검은 점을 3개씩
콕콕 찍어서 포인트를
주면 완성!

 ## 보라 꽃

끝이 살짝
뾰족한 물방울 모양으로
꽃잎을 그려요.

줄기를 그려 주세요.

너무 다닥다닥 붙지
않게 잎을 그립니다.

얇은 펜으로 꽃의
디테일을 표현해 주세요.

튤립

 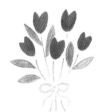

간단한 형태로
튤립 꽃을 홀수로
그립니다.

자연스럽게
줄기를 아래쪽에
모아서 그려 주세요.

줄기 사이사이에
잎을 그려요.

모아진 줄기
아래에 리본을
그립니다.

리본 아래로
줄기를 자연스럽게
빼 줍니다.

노란 들꽃

노란 들꽃을
듬성듬성 그려 주세요.

얇은 펜을 이용해
어긋난 괄호 모양()으로
줄기를 그립니다.

줄기 사이사이 빈 공간을
잎으로 채워 주세요.

꽃에 표정을 그리면
훨씬 귀여워져요.

 ## 노란 꽃 한 송이

구름이 위로
피어나듯 꽃잎을
그립니다.

녹색 줄기를
흐르듯이 곡선으로
그려요.

줄기를 중심으로
작고 뾰족한 잎을
그려요.

 ## 튤립 두 송이

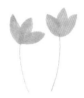

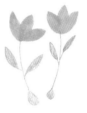

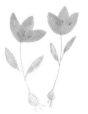

줄기의 곡선이
포인트입니다.

꽃 방향이
아래를 향하도록
그려 주세요.

꽃과 메인 줄기를
자연스럽게
이어 줍니다.

 ## 벚꽃

> **Tip**
> 꽃마다 각각의
> 거리를 비슷하게
> 그립니다.

중심이 되는 큰 꽃을 먼저
그리고 작은 꽃잎들을 둥글
둥글하게 그립니다.

위쪽 남는 공간에 꽃과
대비되게 작고 날카로운
잎사귀를 채웁니다.

꽃 가운데에 얇고
진한 선으로 꽃술을
채워 줘요.

초록 잎 1

◈ 가지 넣을 부분을
염두하고 길고 뾰족한
잎을 그립니다.

◈ 줄기를
잎과 연결합니다.

◈ 얇은 선으로
잎 위에 잎맥을
그립니다.

초록 잎 2

Tip

잎을 먼저 그리면,
잎이 줄기를 가리기
때문에 더 사실적인
구도로 보여요.

◈ 잎을
그립니다.

◈ 다른 톤의 잎사귀를
다른 구도로 그립니다.

◈ 줄기가 아래로 내려갈수록
굵어지도록 자연스럽게
이어 그립니다.

◈ 얇은 선으로
잎맥을
그려 줍니다.

초록 잎 3

◈ 가지가 들어갈 부분을
상상해서 뾰족한 잎을
그립니다.

◈ 중간중간 작은
잎을 넣어 줍니다.

◈ 자연스럽게 줄기와
잎을 이어 줍니다.

◈ 얇은 선으로
잎맥을 표현합니다.

 들풀 1 --

❀ 중심이 되는 가지를 간격을
두고 세 갈래로 그립니다.

❀ 잔가지를 그려 넣어요.

❀ 눈에 띄는 색으로 꽃과
몽우리를 살짝만 그려 넣어요.

❀ 펜의 뾰족한 끝을 줄기
안쪽에 찍고 뭉툭한 쪽으로 누르면
잎이 그려져요. 잎을 수월하게
그릴 수 있는 팁이랍니다.

Arrange

가지의 갈래를
변형하여
여러 모양을
그려 보세요!

 들풀 2 --

❀ 긴 줄기를
사선으로 그려요.

❀ 줄기를 따라
양쪽으로 도톰한
잎을 그려요.

❀ 다른 방향으로
줄기를 그린 뒤
자잘한 잎도 그려요.

❀ 가지 위에
꽃잎을 올려 주세요.

❀ 얇은 선과 점으로
디테일을 살려 주세요.

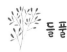 들풀 3 -

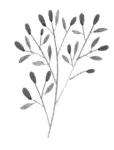

🌱 중심이 되는
줄기를 그립니다.

🌱 잔 줄기를
그려 줘요.

🌱 펜을 비스듬히 눕히면서
끝을 꾹 눌러 꽃봉오리를
표현해 주세요.

🌱 마지막으로 뾰족한
이파리를 그려 넣으면 완성!

Arrange

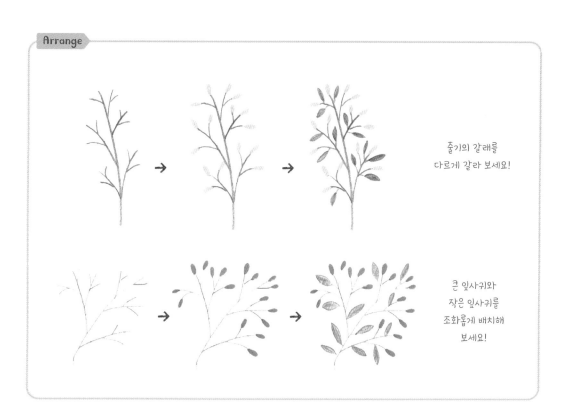

줄기의 갈래를
다르게 갈라 보세요!

큰 잎사귀와
작은 잎사귀를
조화롭게 배치해
보세요!

57

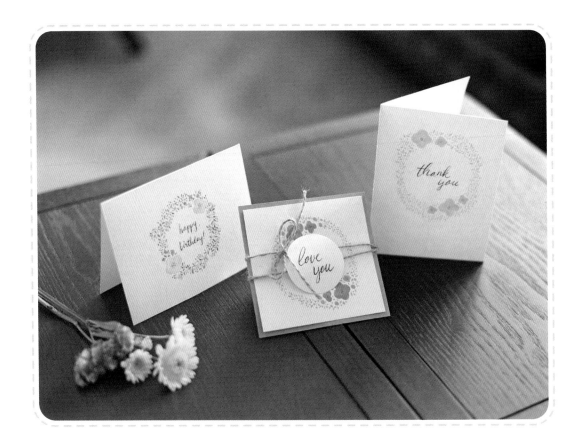

Flower Wreaths

꽃 리스

한 송이 꽃을 다양하게 그려 봤다면,
여러 가지 꽃을 엮어 리스를 만들어 볼까요?
중심이 되는 꽃을 그린 뒤 자잘한 잎사귀와
가지로 이어 주면 예쁜 꽃 리스가 완성됩니다!

 분홍 꽃 리스 ---

◎ 중심이 되는 큰 꽃을 먼저 그리고
주변에 작은 꽃을 그려요.

◎ 꽃에서 멀어질수록 점을
점점 작게 찍어 주세요.

◎ 사이사이에 잎을 그려 넣습니다.

◎ 가지를 그려 원 모양을
만들어 주세요.

◎ 앞에 그렸던 잎과 다른 색으로
잎을 그려 풍성히 채워 주세요.

개나리꽃 리스

Tip
꽃과 가까이 있는 점은
오밀조밀하게,
꽃과 멀리 있는 점은
살짝 퍼지게 그려 주세요.

중심이 되는 꽃 양옆에
작은 꽃을 그립니다.

꽃 주변에 작은 점을
원을 그리듯 찍습니다.

작은 점에 초록색 꽃대를 그려 주세요.
꽃대의 방향은 가까이 있는 꽃을
향하도록 일관되게 그려 주세요.

줄기를 듬성듬성 그려 주세요.
줄기에 나뭇잎 그릴 자리를
생각하며 그려야 합니다!

2~3가지 비슷한 계열의
초록색으로 이파리를
풍성히 그려 주세요.

연분홍 꽃 리스

중심이 되는 꽃을 그리고
주변에 작은 꽃을 그립니다.

전체적으로 봤을 때 타원형
모양이 되도록 점을 찍어 주세요.

사이사이 나뭇가지를 그려
자연스럽게 이어 줍니다.

나뭇가지 끝에 잎을 그려요.
다른 색의 잎을 추가할 예정이니
지금은 꽉 채우지 말고
듬성듬성 그려 주세요.

앞에 그린 초록색보다 살짝
진한 색으로 잎을 그려요.

이번엔 올리브 계열의
초록 잎을 풍성히 채우면 완성!

중심이 될 꽃을 먼저 그린 뒤
주변에 원 모양으로 꽃을 그려요.

메인 꽃 주변에
작은 꽃을 흩뿌리듯 그려요.

초록색 이파리를
꽃의 주변에 그립니다.

Tip

한 가지 녹색으로 그리는 것보다 조금씩 다른 색감의 녹색을
두 개 이상 써야 색감이 단조로워 보이지 않아요.

녹색 색연필로 꽃들 사이에
줄기를 듬성듬성 그린 뒤
잎을 자잘하게 그려요.

전체적으로 균형 잡힌
둥근 모양이 되도록
리스 주변에 점을 찍어서
풍성한 느낌이 들게 해 주세요.

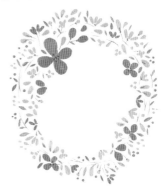

줄기 색깔과 비슷하지만 조금
다른 색감의 녹색 색연필로
이파리를 자잘하게 채워 주세요.

 노란 꽃 리스 --

노란색의 큰 꽃을 그리고
주위에 자잘한 꽃을 그립니다.

동그란 모양이 되도록 줄기를
그리되 살짝 튀어나오도록
울퉁불퉁 그려 주세요.

옆으로 뻗친
줄기도 겹쳐서 그려 주세요.

줄기를 따라 잎을
그려 넣어 주세요.

사이사이 남는 공간에
작은 꽃들을 동글동글한
모양으로 그립니다.

파란색 열매도 동그랗게 그려 줍니다.
열매 밑에 초록색의 얇은 가지를
이어 주면 디테일이 훨씬 살아나요.

 Tip
잎을 그릴 때 일정한 공간을
띄우고 그려야 엉겨 붙지 않고
자연스러워요!

다른 색감의 초록색 잎을
넣어 주면 더 다채로운
느낌이 납니다.

 다홍 꽃 리스 —

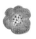

다홍색으로 꽃을 그리고
꽃 안에 자주색으로
수술을 그려요.

옆에 작은 꽃을
그립니다.

Tip

작은 꽃을 그릴 땐 메인 꽃보다
꽃잎의 개수를 줄이고 크기를
작게 그리면 균형이 맞아요.

꽃봉오리를 주변에
더해 주세요.

나무 줄기를 원형 모양으로
듬성듬성 그려 줄게요.

빈 공간에 메인 꽃처럼 따뜻한
계열이지만 다른 색을 가진
작은 꽃을 그립니다.

그려 놓은 줄기를 따라
잎을 그려 줍니다.

차가운 계열 색의
작은 꽃을 채웁니다.

Tip

축하 문구나 메시지를
함께 적어 보세요!

앞에 그린 잎과 다른
초록색으로 잎을 더
풍성하게 채웁니다.

Flower Patterns
꽃 패턴

꽃을 반복해서 그리면 패턴을 만들 수 있어요.
꽃과 잎사귀 또는 작은 열매를 배치하여
다양한 패턴을 그려 보세요!

하트 패턴

Happy Birthday
to
You

◉ 메시지를 세 줄로 적습니다.
간격이 여유롭도록 적어 주세요.

Happy Birthday
to
You

◉ 하트 모양 꽃을 그립니다.
이때 꽃의 꼬리는 하트의
끝부분을 향하게 그려 줍니다.

Happy Birthday
to
You

◉ 다른 계열의 색깔로
빈 공간에 꽃을 그립니다.

Happy Birthday
to
You

◉ 잎을 꽃 사이사이에 넣습니다.

Happy Birthday
to
You

◉ 비슷하지만 다른 색깔의
초록색 잎을 더 그려 넣습니다.

Happy Birthday
to
You

◉ 하트 모양을 생각하며
잎을 그려 넣다 보면
예쁜 하트 메시지 완성!

좋아하는 두 가지 색으로 꽃을
그립니다. 둥그란 모양으로
일정하게 그려 주세요.

꽃마다 줄기 방향이 아래를
향하도록 그립니다.

사이사이에 잎을 그립니다.

여러 가지 초록색
잎을 그려 주세요.

전체적으로 봤을 때 둥그런
모양이 되도록 촘촘히 채웁니다.

아래쪽 잎에 줄기를
이어서 그립니다.

줄기를 단단히 묶을
리본을 그릴게요.

풍성한 느낌을 더하기 위해 연한
색으로 리본을 하나 더 그립니다.

리본 아래로 삐져나온
줄기를 그리면 꽃다발 완성!

분홍 꽃 패턴 --

풀꽃 패턴 --

노란 꽃 패턴 --

빨간 꽃 패턴 --

코스터
재료 | 두꺼운 종이, 마카, 색연필, 펜, 가위, 코팅지, 마끈, 순간접착제

Step 1 과일 그림을 그린 뒤 가위를 사용해 동그란 모양으로 오립니다.

Step 2 물이 닿았을 때 젖지 않도록 코팅지를 그림에 붙이세요.

Step 3 코스터 모양을 따라 코팅지를 오립니다.

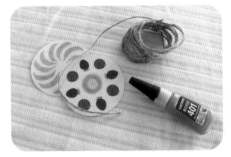

Step 4 코스터 테두리를 순간접착제를 이용하여 마끈으로 마무리합니다.

포장 태그
재료 | 라벨지, 포장 태그 종이, 가위, 마스킹 테이프, 천, 마끈

Step 1
라벨지에 과일 그림을 그린 뒤 그림 모양대로 오려 주세요.

Step 2
시중에 파는 포장택을 가위를 이용해 원하는 모양으로 자릅니다.

Step 3
무늬가 있는 마스킹 테이프로 포장텍을 꾸민 뒤 어울리는 과일 그림을 붙입니다.

Step 4
잼 뚜껑을 감쌀 천을 동그랗게 잘라 주세요.

Step 5
동그란 천으로 잼 뚜껑을 감싸고 마끈으로 묶어 줍니다. 이때 아까 만든 포장 태그를 끼워 주세요.

Step 6
작고 귀여운 리본을 묶어 마무리하면 완성!

미니 화분

재료 | 마카, 펜, 종이, 병뚜껑, 목공풀, 꽃철사, 가위

Step 1 병뚜껑에 목공풀을 바른 뒤 마끈으로 돌돌 감습니다.

Step 2 마끈을 감은 병뚜껑 위에 짧게 자른 꽃철사를 세운 뒤 목공풀로 고정해 주세요.

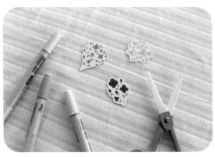

Step 3 마카와 펜으로 꽃을 그린 뒤 모양을 따라 가위로 오립니다.

Step 4 그림 뒷편에 목공풀을 길게 발라 살짝 마를 때까지 기다린 뒤 꽃철사에 붙여 줍니다.

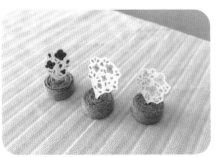

Step 5 꽃 그림으로 미니 화분 완성!

꽃 리스 카드

재료 | 마카, 색연필, 종이, 크라프트지, 마끈, 딱풀, 순간접착제

- -

Step 1 다양한 형태의 흰 종이와 크라프트지를 준비해 주세요.

Step 2 종이 형태에 어울리는 꽃 리스를 마카와 색연필로 정성스럽게 그린 뒤 어울리는 문구를 적어 주세요.

Step 3 크라프트지와 마끈을 이용해 카드를 꾸며 보아요. 카드보다 조금 크게 크라프트지를 잘라 풀로 붙여 주세요.

Step 4 동그란 종이에 문구를 적고 뒷면에 순간 접착제를 바른 뒤 마끈을 고정해 주세요.

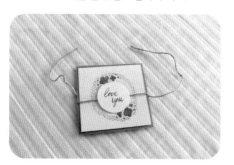

Step 5 카드 가운데에 동그란 종이가 오도록 배치하고 마끈으로 리본을 묶습니다.

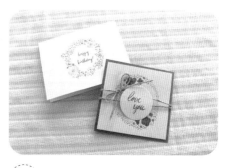

Step 6 꽃 리스 그림을 활용한 카드 완성!

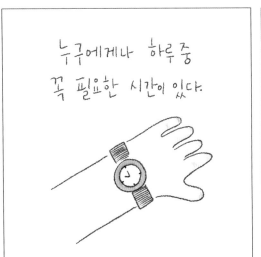

누구에게나 하루 중
꼭 필요한 시간이 있다.

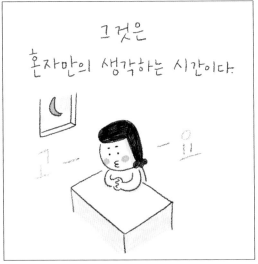

그것은
혼자만의 생각하는 시간이다.

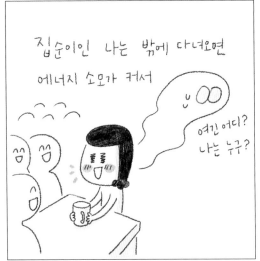

집순이인 나는 밖에 다녀오면
에너지 소모가 커서

여긴 어디?
나는 누구?

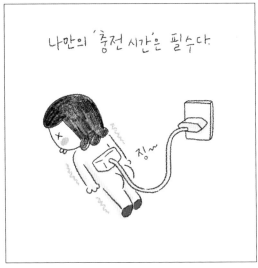

나만의 '충전 시간'은 필수다.

징~

사람마다 그 '충전 시간'은
형태가 조금씩 다르다.

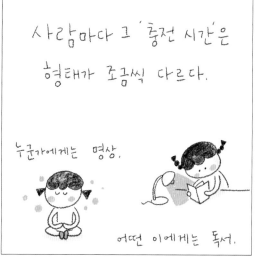

누군가에게는 명상,

어떤 이에게는 독서.

나에게는 좋아하는걸 그리는 시간이
충전이다.

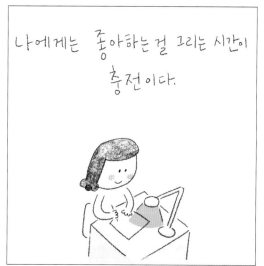

가만히
내 안을 들여다보고
묵혀 둔 생각을 정리할 수 있는 시간.

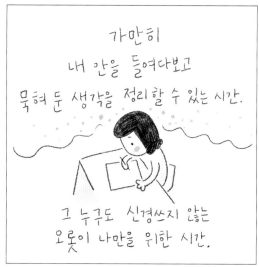

그 누구도 신경쓰지 않는
오롯이 나만을 위한 시간.

내 마음속으로 풍덩 빠졌다가
나오는 소중한 시간.

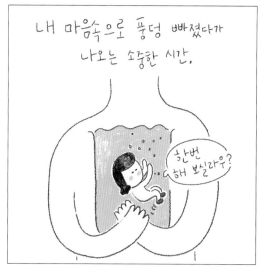

계절과 기념일 그리기

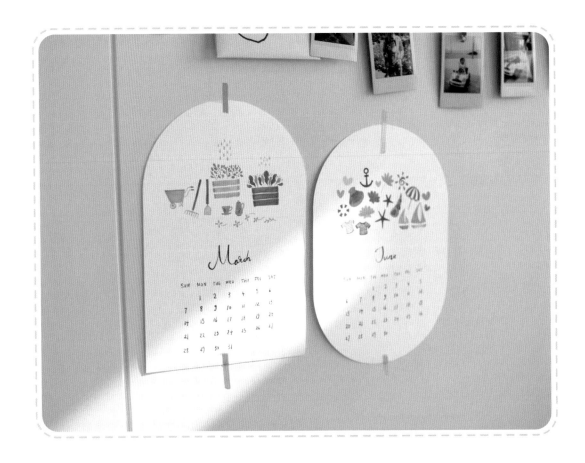

Four Seasons

사계절

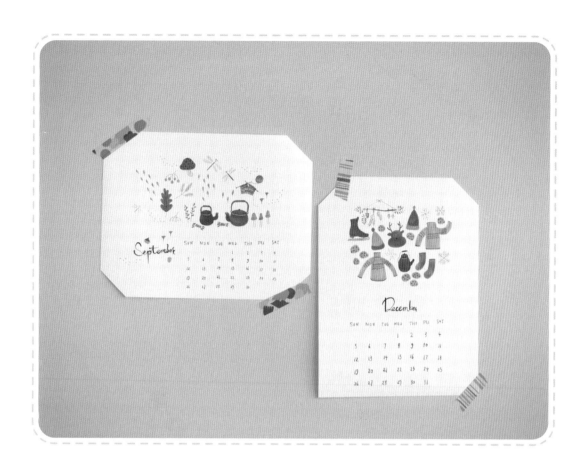

손 그림으로 사계절을 표현할 수 있어요.
식물, 곤충, 소품, 음식 등 여러 요소로 계절감을 맞추면 됩니다.
계절에 따라 어울리는 색깔을 찾아 그림을 그려 보세요.

SPRING

 ## 텃밭 화분 -

윗변이 긴 사다리꼴을 그려 화분을 만들고 밝은색 흙을 덮어 줍니다.

흙에 파묻힌 당근 머리와 식물을 그립니다.

당근 머리 위에 풍성한 잎을 그리고 식물 사이사이에 포인트가 되는 꽃을 그립니다.

 ## 산세베리아 화분 -

화분 윗면을 그려요.

화분 아랫면을 이어 그린 뒤 색칠합니다.

중심이 되는 큰 잎사귀를 먼저 그립니다.

그 뒤로 작은 잎사귀를 그리면 화분 완성!

 Arrange

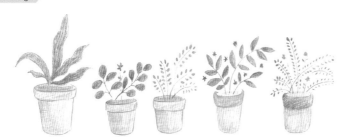

화분 위에 다양한 식물을 그려 보세요!

물뿌리개와 화분

① 면적이 가장 큰 부분을 파악해 형태를
그리고 단색으로 채워 주세요.

② 얇은 선으로 화분에
나뭇가지를 그려 줍니다.

Tip

비슷한 색 3가지로
그리면 전체적으로
그림에 통일감이 생깁니다!

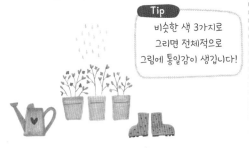

③ 나뭇가지 위에 잎과 꽃을 그리고 물뿌리개와
장화에 무늬를 그려 디테일을 살립니다.

삼단 화분

Tip

홀수로
맞춰 주세요!

① 가로로 긴 네모 3개를
세로로 이어 그립니다.

② 왼쪽 화분에는 얇은 펜으로 가지를,
오른쪽 화분에는 구불구불한 잎을 그려 주세요.

③ 막 피어나는 듯한 파릇파릇한
잎들을 채웁니다.

④ 작은 점으로 열매를 그리고 나무 판자
양 끝에 못 자국을 그려 디테일을 더합니다.

수레와 도구

① 가장 큰 면적부터 그립니다. 수레는 수레 몸통을,
도구는 손으로 잡는 막대부터 그려 줍니다.

② 얇은 선으로 수레의 손잡이와 바퀴를 표현하고,
막대에는 갈퀴와 삽의 머리를 그려 완성합니다.

 ## 꽃과 양동이

꽃 마카로 양동이의
모양을 그린 뒤
색칠합니다.

꽃 색연필로 양동이 손잡이
등 디테일을 높여 주세요.

꽃 마카로 꽃잎을,
색연필로 줄기를
그려요.

꽃 색연필로 나뭇잎을
그려 주세요.

 ## 뻐꾸기시계

꽃 뻐꾸기시계 집을 그려요.
지붕을 먼저 그리고
벽면을 그립니다.

꽃 그림자가 지는
부분에 어두운
색을 칠해요.

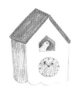

꽃 시계를 먼저 그리고
구멍 안에 새를
그립니다.

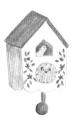

꽃 시계 위에 꽃무늬를
그린 뒤 시계추를 그리면
뻐꾸기시계 완성!

 ## 우체통

꽃 ㅅ 모양으로
우체통 지붕을, 오각형
모양으로 몸통을
만듭니다.

꽃 벽 가운데에
동그라미를 그리고
얇은 선으로 가로선을
그어 나뭇결을 표현해요.

꽃 우체통 기둥을
T로 그려요.

꽃 아래에 식물
줄기를 그려요.

꽃 줄기를 중심으로 잎과
열매를 그려서 그림을
더욱 풍성하게 해 줘요.

SUMMER

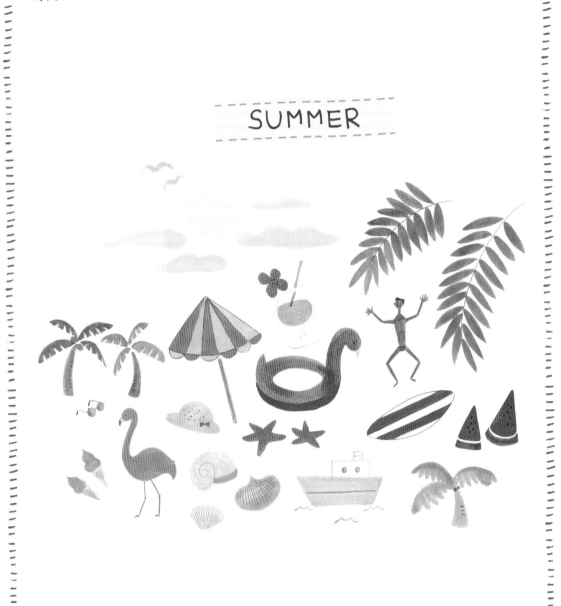

 수박

빨간색으로 수박의
속살을 그려요.

속살과 붙지 않도록 짧게 공간을
띄운 뒤 수박 껍질을 그립니다.

마지막으로 수박씨를
콕콕 찍으면 완성!

 오렌지 주스

얇은 선으로
컵을 그려요.

일정한 간격을 띄고
주스를 그려 넣어요.

구부러진 빨대와
얇게 자른 오렌지를
컵 위에 올려 줍니다.

얇은 펜으로
디테일을 더합니다.

Arrange

주스를 다른 컵에
담고 장식을
바꿔 보세요!

홍학

 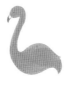 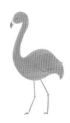

홍학 목의 옆모습을
콩나물처럼 곡선을
이용해 그려요.

홍학의 몸통을 목과
자연스럽게 이어
그린 뒤 날개와 꼬리의
끝부분을 살려 줍니다.

부리는 아래쪽을 향해
뾰족하게 그리고 눈에
점을 찍어 줍니다.

얇은 선으로 다리를 길게
그리고 날개를 간단히
표시하면 홍학 완성!

 소라 -

① 소라의
윤곽을 그립니다.

② 하늘색 소라의 나선형 모양은
남기고 색을 채웁니다.

③ 노란 소라의 나선형
모양을 선으로 표시하고,
소라 입구를 색칠합니다.

아이스크림 -

① 아이스크림
콘을 단색으로 칠합니다.

② 콘 바로 위부터
순서대로 아이스크림 모양을
알록달록 그려 주세요.

③ 맨 꼭대기
아이스크림을 그려요.

④ 아이스크림 윗부분을
장식하고, 콘에 줄을 그어
모양을 냅니다.

튜브 -

① 마카로 풍선의
둥근 모양을 그려요.

② 머리 부분과
꼬리 부분을 칠합니다.

③ 아랫부분을 그려서 튜브를
좀 더 두껍게 표현해요.

④ 펜으로 점을 찍어 눈을
그리고 색연필로 부리를 그려요.

파라솔

❀ 색연필로 파라솔의 둥근 모양을 그려요.

❀ 가운데부터 면적을 나눠 줍니다.

❀ 아랫부분에 동그란 라인을 그려서 파라솔로 보이게 해 주세요.

❀ 마카로 한 칸씩 건너뛰며 색칠해 줍니다.

❀ 색연필로 봉을 그리면 완성!

돛단배

 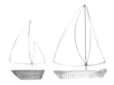 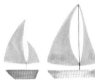

❀ 마카로 배 아랫부분을 그려요.

❀ 색연필로 배의 기둥을 그려요.

❀ 마카로 돛의 모양을 그려요.

❀ 마카로 돛에 색을 채웁니다.

야자수

❀ 비슷한 색깔의 2가지 녹색을 골라 야자 잎을 그려요.

❀ 나무 기둥을 그려요.

❀ 작은 원으로 코코넛 열매를 달아 줍니다. 짧은 선으로 나무 기둥에 디테일을 살리세요.

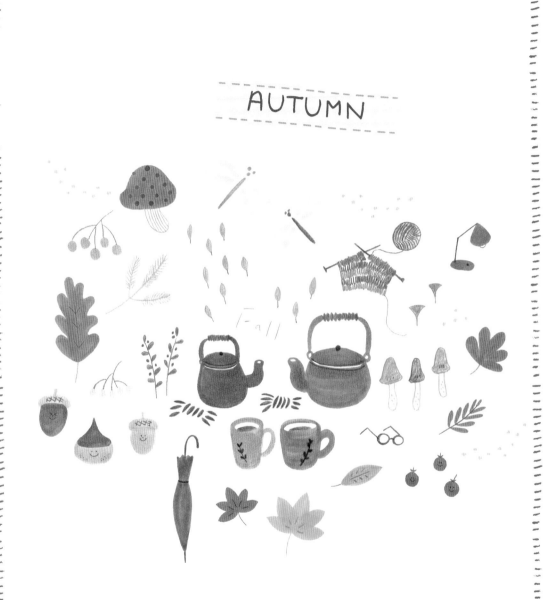

AUTUMN

 빨간 버섯 --------------------------------

끝이 둥근 세모로
버섯 머리를 그려 주세요.

가는 선 여러 개를 그어
버섯 줄기를 그려요.

버섯 머리에 점을 찍어
무늬를 그립니다.

 뜨개질 --------------------------------

좌우로 지그재그를 얇고
길게 그려 뜨개질하는
털실을 그립니다.

뜨개질 바늘이 털실을
관통하도록 그려 주세요.

짜여지는 니트를
두 가지 색상을
사용해 그려요.

실뭉치를 연결한 뒤,
니트 끝에 삐져나온
실 한 가닥을 그려 주세요.

🫖 **주전자** --------------------------------

> **Tip**
> 주전자 뚜껑 라인은
> 남기고 색칠해 주세요!

동그란 주전자
모양을 그려요.

주전자 주둥이를 그려요.

손잡이를 그려요.
손 잡는 부분에는 매끄럽지
않게 다른 질감으로 그려요.

얇은 선으로 뚜껑
라인을 그리고 뚜껑
손잡이도 표시해 주세요.

잠자리

점 3개를 찍어 잠자리
얼굴을 간단히 그려요.

기다란 몸통을 연결해 줘요.

파란 날개를 그려
잠자리를 완성해 주세요.

책과 안경

 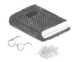

책 표지의
테두리를 그려요.

책 아랫부분을
이어 그리고, 낙엽
테두리도 옆에 그립니다.

책과 낙엽을
색칠해 주세요.

책 제목과
안경 테두리, 낙엽의
디테일을 그립니다.

밤과 도토리

밤과 도토리 모양을 그려요.

밤 윗부분은 뾰족하게,
도토리는 모자를 쓴 것처럼 그려요.

밤과 도토리의 눈, 코, 입을
그린 뒤 디테일을 살려 주면 완성!

 초와 단풍 --------------------------------

초의 모양과
낙엽의 모양을 그려요.

색을 채웁니다.

색연필로 초와 낙엽의
디테일을 살립니다.

 우산 -------------------------------------

우산의 뾰족한
부분을 그린 뒤 아래쪽을
지그재그로 그려 주세요.

색을 채우고,
우산 꼭지와 손잡이
대를 그립니다.

손잡이와 무늬를
그려 넣어요.

Arrange

우산을
끈으로 묶어서
연출해 보세요!

🫙 **잼과 쿠키 상자** -----------------------------

Tip

잼의 동그란 상표를 남기고 색칠해 주세요!

잼의 윗부분과
쿠키 상자의 윗부분을
그린 뒤 몸통을 이어 주세요.

잼과 쿠키 상자에
색을 채웁니다.

쿠키 상자 안에 쿠키를
다양한 모양으로 그려요.

색연필을 이용해서
전체적으로 디테일을
더해 주세요.

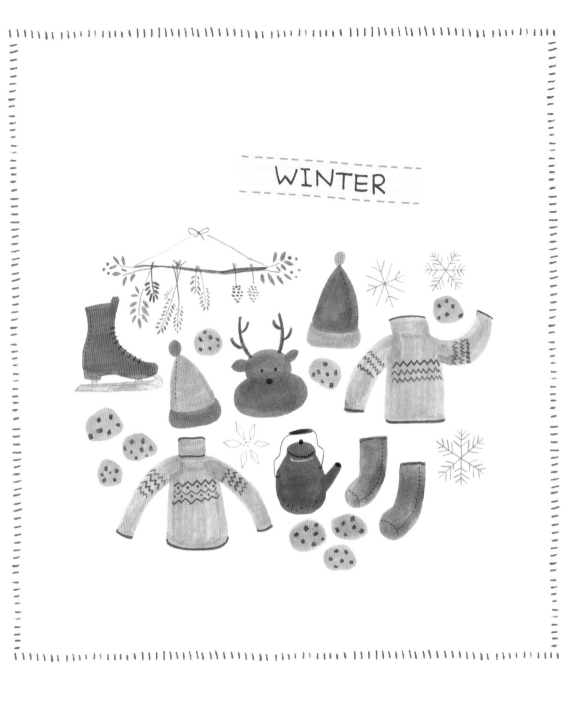

 나뭇가지 장식 ---------------------------------

나뭇가지 굵기를 끝으로
갈수록 두껍게 그려 주세요.

가지의 양 끝에 나뭇잎과
열매를 그리고 끈으로 리본을
만들어 연결해 주세요.

가지에 여러 종류의 마른 잎을
달아 줍니다. 잎을 쨍한 색보다 차분한
색으로 그리면 겨울 느낌이 나요.

❄ **눈송이** --

얇은 선 3개를
교차해서 그려요.

바깥쪽부터
V로 무늬를 그립니다.

밖에서 안으로
무늬를 채워 주세요.

눈 결정체 완성!

⛄ **눈사람** --

 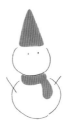

빨간 고깔 모자를
그린 뒤 눈사람
얼굴을 그려요.

얼굴 아래에
딱 붙게 목도리를
그려요.

안정감이 생기도록
몸통을 얼굴보다
크게 그립니다.

눈에 점을 찍고
몸에 꽂힌 막대를 그려요.

당근 코와
장갑, 단추까지
그리면 완성!

 빨간 주전자 -

① 오뚝이 모양으로 주전자
몸통을 그려요.

② 주전자 주둥이를 그리고
뚜껑과 경계도 그려요.

③ 얇은 선으로 주전자의 손잡이를
그리고 디테일을 살립니다.

 양말 -

① 양말
모양을 그려요.

② 색을 채웁니다.

③ 양말 발목 부분에
밴드를 그려요.

④ 귀여운 무늬를
넣으면 완성!

 스케이트 -

① 스케이트 슈즈의
옆모습을 그려요.

② 굽과 밑창을 그려요.

③ 날을 그리되
뒤는 뾰족하게 그려요.

④ 스티치와 신발 끈을
그리면 스케이트 완성!

 ## 스웨터

옷의 형태를
그립니다.

색을 채우고,
소매 부분을 그려요.

옷 안에 옷걸이를
그려 주세요.

옷걸이 고리를
그려요.

니트 모양으로
자잘한 패턴을
그려요.

 ## 모자 쓴 아이

모자를 그립니다.

모자 밑으로 삐져나온
머리카락을 그려요.

다양한 표정의 눈, 코,
입을 넣은 뒤 둥그런
얼굴을 그립니다.

발그레한 볼을 그려요.
모자에 다양한 패턴으로
디테일을 넣습니다.

Arrange

모자 모양, 머리카락, 표정을 바꿔 가며 귀여운 아이들을 그려 보세요!

Birthday

생일

알록달록한 케이크와 곰 인형 선물이 가득한 생일 파티를 그려 볼까요?
파티 분위기에 맞게 다채로운 색을 써서 즐거운 분위기를 표현해 보세요!

PARTY

 -

동글동글한 곡선으로 남자아이와
여자아이의 머리카락을 그려 주세요.

얇은 선으로 얼굴 라인과
눈, 코, 입을 그려요.

얼굴만 한 크기로 티셔츠와
원피스를 그립니다.

아이들이 취할 포즈를
생각하며 바지 모양을 그려요.

옷 모양에 맞게 손과 다리를
이어 그립니다. 아이들이 폴짝폴짝
뛰는 모습이 귀엽죠?

고깔모자와 앞코가
둥그런 신발을 그려 주세요.

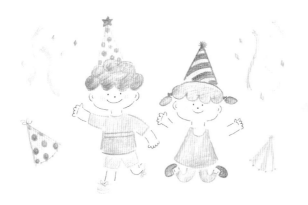

발그스레한 볼, 신발 끈, 고깔모
자 무늬, 별 장식을 그려 디테일을
더하면 생일 파티 친구들 완성!

❶ 가운데 작은
동그라미를 중심으로
곡선을 포개어 그려요.

❷ 잎을 2개
그립니다.

❸ 네모 모양으로
카드를 2겹 그려요.

❹ 글자를 넣어 줍니다.
글자가 들어갈 자리를
미리 계획해서 써 주세요.

생일 카드 2

❶ 꽃 3개를 그려요.

❷ 잎을 주변에
듬성듬성 그려요.

❸ 가지를 자연스럽게
이어서 그려요.

❹ 꽃 색깔과 같은 색으로
작은 동그라미를 그려요.

❺ 네모를 그려 카드를
만들어 주세요.

❻ 글이 들어갈 공간을 생각에서
가운데에 글자를 적어 주세요.

 초록 잎 케이크 -----------------------------------

Tip
케이크에
빨간 점으로
장식해 주세요!

① 납작한 타원으로 케이크
윗부분을 그리고, 동아줄을
땋은 듯 선을 그려 장식합니다.

② 초를 여러 개 그릴 땐
중심이 되는 초를 가장
먼저 그린 뒤 옆에
초를 그립니다.

③ 케이크 아래에
접시를 그려요.

④ 빨간색 장식과
대비되는 초록색 잎을
케이크 옆면에 그려 완성!

노랑 케이크 -----------------------------------

① 둥글둥글한
네모를 그려요.

② 생크림이 흘러내리듯
곡선을 그린 뒤 아랫
부분을 색칠해 주세요.

③ 케이크 위에
원하는 만큼
초를 꽂고,

④ 생크림 위에
알록달록한 점을 찍어
사탕을 표현하세요.

⑤ 끝부분이 곡선
형태를 띤 케이크
받침을 그리면 완성!

꽃 케이크 -----------------------------------

Tip
점과 동그라미를
이용해 받침을
장식해주세요!

① 케이크 위에
꽃잎 모양을 그려
장식해 주세요.

② 아래쪽에도 같이
그린 뒤 빈 공간에
색을 채워요.

③ 초를 그린 뒤 케이크
받침을 그립니다.

④ 보색이 되는 초록색과
빨간색으로 열매 달린 나뭇가지를
그려 상큼함을 더해 주세요.

 ## 생크림 케이크

① 생크림 모양을
일정한 간격으로
3개 그려요.

② 구름처럼 폭신폭신한
모양으로 생크림을
받쳐 주세요.

③ 기둥을 같은 길이로
그린 뒤

④ 케이크 아래에도 같은
구름 장식을 그립니다.

⑤ 가운데 빈 공간에
색을 채우고

⑥ 케이크 받침대를
그려 주세요.

⑦ 생크림과 겹치지
않도록 초를 꽂은 뒤

⑧ 주황색 열매와
초록색 잎으로 케이크
옆면을 장식합니다.

 ## 2단 케이크

① 비슷한 색으로
장미 3개를
그려요.

② 위아래에
케이크 몸통을
동글동글하게 그려요.

③ 동그라미와 곡선으로
장식하고 케이크
몸통에 색을 칠합니다.

④ 초와 케이크 받침을
그리면 2단 케이크 완성!

 알록달록 케이크 -

Tip
글자를 적을 땐 글이 들어갈 자리를
생각하며 써야 공간이 모자라지 않아요!

모서리가 둥근 네모를
그리고 생일 축하
문구를 씁니다.

다양한 색깔의
네모, 동그라미를 이용해
사탕을 뿌립니다.

케이크에 꽂는
초도 다양한
색으로 그려 보세요.

이번엔 넓직한 케이크 받침을
그려 볼까요? 둥글게 레이스 모양을
그려 디테일을 살려 보아요.

 무지개 케이크 -

연한 노란색으로
네모난 케이크 모양을 살짝
그린 뒤, 무지개 색을
사선으로 채웁니다.

케이크 중심에 있는
초를 기준으로 원하는 만큼
일정한 간격으로
초를 꽂습니다.

동아줄 모양으로
장식된 받침을 그려요.

빨간 과일로
케이크를 장식하고
초를 꽂습니다.

Arrange

 → 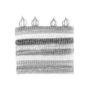 → →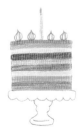

여러 가지 색을
겹겹이 쌓아 층을 만들고

생크림 모양을
그려 넣어 줍니다.

가운데에 초를 하나 꽂고
받침대를 그려 마무리!

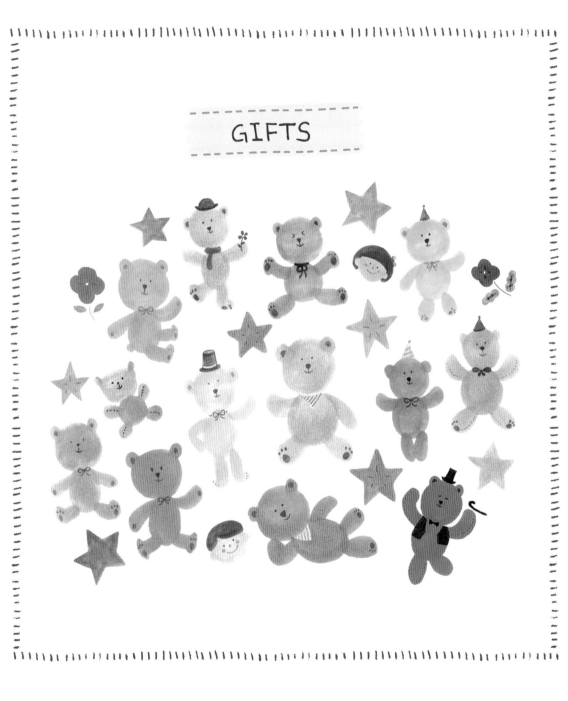

 ## 인사하는 곰돌이

동그란 원형을 그려서 곰돌이의 얼굴을 표현해요.

머리와 비슷한 크기의 몸통을 그리고, 스카프 모양을 남기고 색칠해 주세요.

작은 귀와 발끝을 둥글둥글하게 그립니다. 손은 인사하듯 끝을 살짝 세워 그려요.

귀, 발바닥, 스카프 무늬를 넣으면 인사하는 곰돌이 완성!

 ## 옆으로 누운 곰돌이

동글동글 곰돌이 얼굴을 그려요.

목에 두를 스카프 모양을 남기고 타원을 옆으로 눕히듯 색칠해 주세요.

귀와 팔다리를 그립니다. 팔다리는 누워 있는 포즈를 생각하며 그려 주세요.

펜으로 눈과 입을 표시하고, 귀, 코, 발바닥을 몸통보다 진한 색으로 그립니다.

 ## 빨간 리본을 맨 곰돌이

동그란 원형으로 곰돌이 얼굴을 그립니다.

세로로 기다란 타원을 그려 몸통을 표현해요.

옆으로 앉은 듯 팔다리 포즈를 그립니다. 동그란 꼬리도 달아 주세요.

몸통보다 진한 색으로 눈, 코, 입, 귀, 손바닥과 발바닥을 그리고 귀여운 리본도 달아 주세요.

 ## 고깔모자를 쓴 곰돌이 --

 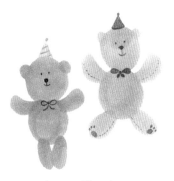

보라색, 갈색으로
숫자 8 모양을 그립니다.

팔다리를 붙이면 귀여운
몸통이 완성됩니다. 동그란 귀도
양쪽으로 하나씩 붙여 주세요.

눈, 코, 입을 그린 뒤,
고깔모자와 리본, 재봉선을
그리면 깜찍한 곰 인형 완성!

 ## 곰돌이 삼 형제 --

 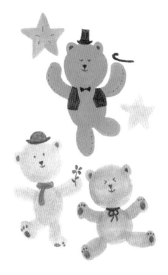

숫자 8 모양으로
곰 인형의 몸통을 그립니다.

동글동글 귀를 그린 뒤
손발을 이용해 다양한
포즈를 만듭니다.

다양한 표정의 눈, 코, 입을 그린 뒤
소품으로 연출하면 완성! 모자, 목도리,
지팡이 등 자유롭게 연출해 보세요.

 노란 꽃 곰돌이 -

동그라미를 그리고
색칠해 주세요.

길쭉한 타원을
그려 곰돌이 몸통을
만들어 주세요.

양팔을 그리고 점 3개를
찍어 손가락을 그려요.
귀도 잊지 말고 그려 주세요.

다리는 인형처럼
둥글게 그리면 귀여워요.

얇은 펜으로 눈, 코, 입,
귀, 손바닥을 그립니다.

곰돌이를 중심으로
선을 드문드문 그려요.

녹색 잎을 선 양쪽에 그리고
곰돌이 목에 리본을 달아 주세요.

줄기 끝에 점 3개를 찍어
꽃잎을 표현하면 완성입니다.

109

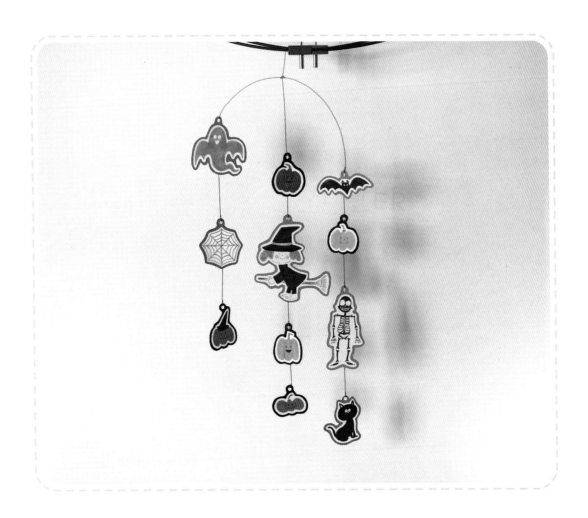

Halloween

핼러윈

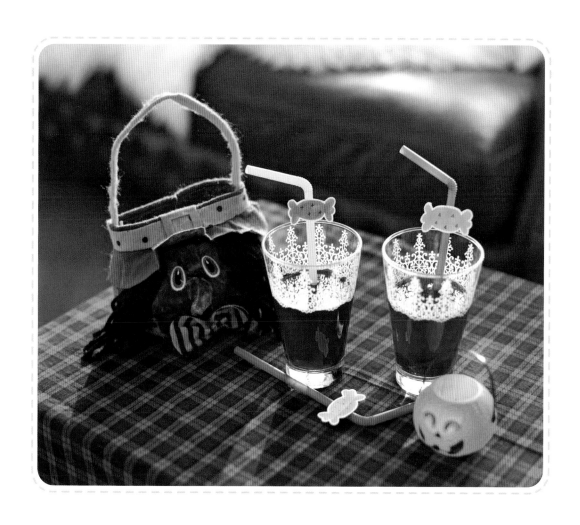

핼러윈 하면 뭐가 떠오르나요?
무서운 표정을 짓는 호박? 빗자루를 타고 날아다니는 마녀?
핼러윈을 대표하는 주황색, 검은색, 보라색을 이용해
핼러윈 분위기가 물씬 나는 그림을 그려 봐요!

TRICK OR TREAT

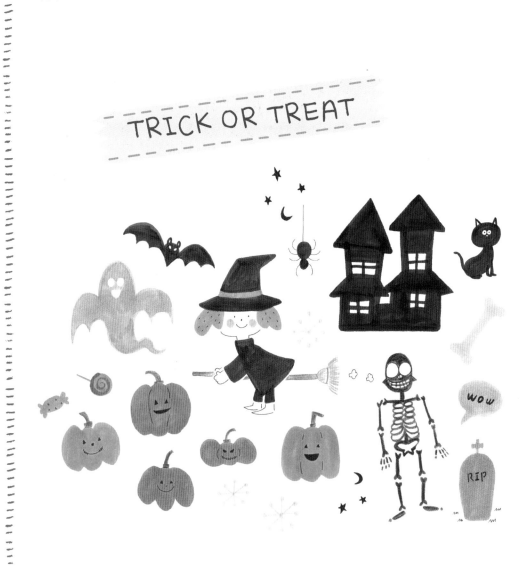

 거미줄

4개의 선을 겹쳐
그립니다.

안쪽부터 곡선을 연결해
거미줄을 그립니다.

선 끝까지 곡선을 일정한
간격으로 연결하면 완성!

꼬마 마녀

꼬마 마녀의 귀여운 눈, 코, 입을
그리고 얼굴 라인을 그립니다.
얼굴 옆에 동글동글한 머리카락도 그려요.

모자챙을 넓게 그립니다.

챙 위로 마녀 모자를 그립니다.
마녀의 동작을 상상하면서 팔과
다리 포즈에 맞게 옷을 그려 주세요.

손에 빗자루를 쥐어 줄 거예요.
빗자루를 잡을 수 있도록 뒤에
보이는 손은 엄지만 그려 주세요.

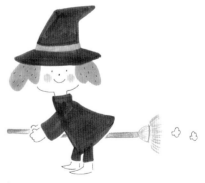

볼 터치로 캐릭터에 생기를 더합니다.
빗자루를 한자 ― 모양으로 그려요.
머리 무늬 등 디테일을 더하면 완성!

 꼬마 유령

- 꼬마 유령의 모양을 그립니다.

- 마카로 색을 칠합니다.

- 펜으로 점을 찍어 눈을 그리고, 색연필로 입을 그려요.

 막대 사탕

- 동그랗게 사탕의 형태를 그려요.

- 사탕을 감싼 포장지를 그려요.

- 귀여운 표정을 그리고 리본을 달아요.

- 마지막으로 막대를 그리면 완성!

 해골맨

- 해골의 웃는 얼굴을 그려요.

- 해골 머리에서 어깨뼈를 연결해 그려요.

- 그 아래로 갈비뼈를 연결해요.

- 팔과 다리뼈를 그려요.

- 손가락뼈와 발뼈를 그려 디테일을 완성하면 덜그럭덜그럭 해골맨 완성!

 검은 고양이 -

⊙ 타원형으로 얼굴을 그리고
눈과 코를 제외한 부분을
검은색으로 칠해 주세요.

⊙ 몸통을 한쪽으로
치우치게 그립니다.

⊙ 뾰족한 귀, 둥근 발, 곡선형
꼬리를 그리면 앉아 있는
고양이 완성!

 잘린 손 -

⊙ 마카로 손가락
5개를 그려요.

⊙ 손의 전체 모양을
그리고 흘러 내리는
모양도 그려요.

⊙ 손에 색을
채웁니다.

⊙ 손바닥 주름을 그리고,
손목이 흘러내리는
모양을 그려요.

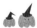 **핼러윈 호박** -

⊙ 세로가 긴 타원 3개를
서로 겹쳐서 그립니다.

⊙ 끝이 뾰족한 마녀 모자를
호박에 씌워 주세요.

⊙ 익살스러운 표정을 그리면
핼러윈 호박 완성!

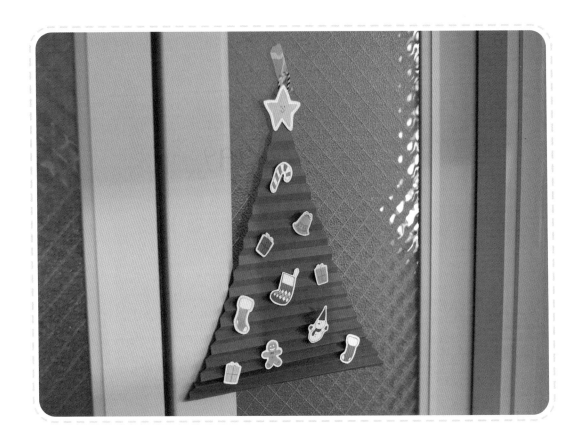

Christmas

크리스마스

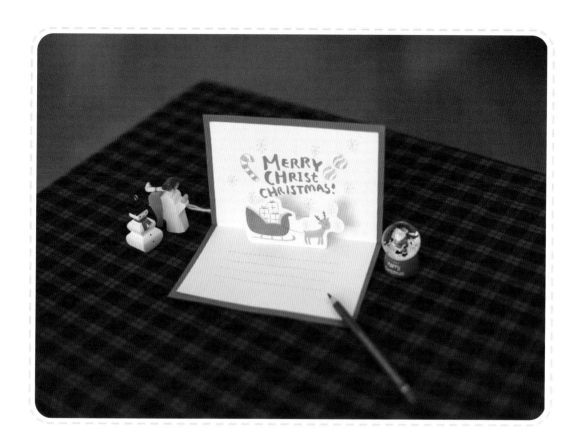

연말에 귀여운 손 그림으로 크리스마스를 즐겨 보세요.
빨간색과 초록색을 함께 사용하면 크리스마스 느낌이 확 살아납니다.
쉽고 간단한 크리스마스트리부터 함께 그려 볼까요?

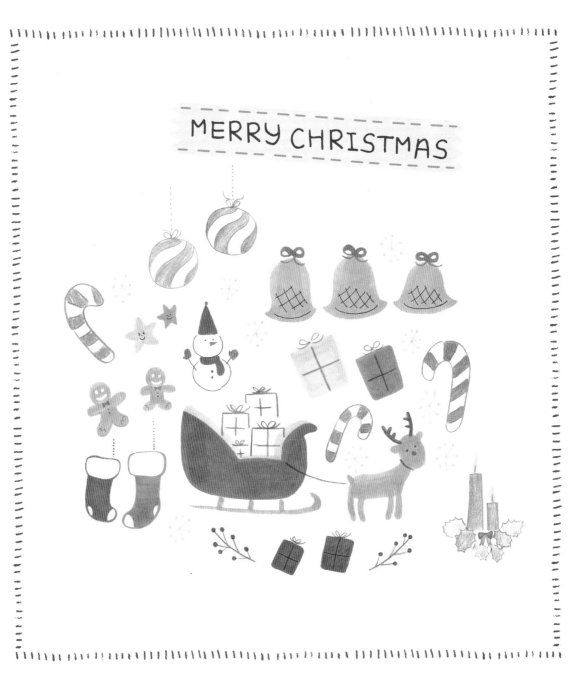

 크리스마스트리 -

트리의 외곽선을 동글동글한
라인으로 그리고 나무의
기둥과 화분을 그립니다.

트리를 동그라미와
별모양으로 장식해 줍니다.
일정한 간격을 두고 그리세요.

작은 점을 연결해서 장식을
이으면 크리스마스트리 완성!

 양초 -

기다란 기둥과 짧은 기둥을
그려서 양초를 표현합니다.

촛불을 그리고 리본을
달아 주세요.

뾰족뾰족한 잎으로 감싸면
예쁜 촛불 완성!

 크리스마스 양말 -

선으로 크리스마스
양말 모양을 그립니다.

다이아몬드 모양으로
무늬를 그립니다.

무늬를 제외하고
색을 칠합니다.

다른 색으로 무늬에
포인트를 주고 재봉선을
그리면 완성!

◎ 산타 썰매의 옆모습과 루돌프 몸통을
그립니다. 중간에 선이 들어가기
때문에 거리를 떼어서 그려 주세요.

◎ 루돌프의 귀, 꼬리,
다리를 그립니다.

◎ 썰매의 다리와 노란 장식선을 그리고,
루돌프의 뿔과 목줄도 그립니다.

◎ 얇은 선을 이용해 선물 꾸러미를
그리고 별빛 장식을 반짝반짝하게
그려 넣으면 완성!

 눈사람

> **Tip**
>
> 눈사람 주변에
> 하늘색 점을
> 고루 찍으면
> 함박눈사람 완성!

◎ 모자를 그리고 괄호
모양()으로 둥근 얼굴을
그립니다.

◎ 얼굴 밑에 빨간색
목도리를 그립니다.

◎ 눈사람의 볼록볼록한
몸을 2단으로 그립니다.

◎ 코와 단추를 그려 주세요.
눈을 콕콕 찍으면 완성!

 ## 스노우볼

하늘색 원 안에 세모
꼬깔모자와 트리를 그립니다.

눈사람의 둥근 얼굴과
나무 기둥을 그려요.

눈사람에게 목도리를 두르고
나무엔 별을 달아 줍니다.

눈사람의 몸통을 그리고 트리를
색칠합니다. 스노우볼 받침도
그린 뒤 색칠합니다.

눈사람의 눈, 코, 입을 그리고
나뭇가지, 스노우볼 바닥을
그린 뒤 디테일을 살려 주세요.

빈 공간에 하늘색으로
점을 찍으면 눈 내리는
스노우볼 완성!

 ## 크리스마스 리스

중심이 되는 녹색
잎을 같은 방향으로
둥글게 그려요.

작은 크기의 잎을
다양한 방향으로
그립니다.

포인트가 되는
색으로 별 모양을
군데군데 넣어 줍니다.

주변에 자잘한
잎을 추가해
줍니다.

빨간 열매를 그리고
노란 점으로 리스의
원형을 채워 줘요.

손 그림 활용 방법

사계절 달력 재료 | 종이, 가위, 색연필

Step 1 달력을 그릴 종이를 가위로 오립니다. 흔한 사각형 모양 대신 다양한 형태로 오려 보세요.

Step 2 각 계절의 분위기에 맞게 손 그림을 그린 뒤 손 글씨로 또박또박 날짜를 적으면 완성!

파티 토퍼 재료 | 종이, 색연필, 가위, 플라스틱 꽂이, 목공풀

Step 1 알록달록한 케이크 그림을 그린 뒤 가위로 오려 주세요.

Step 2 그림 뒷면에 목공풀을 발라 플라스틱 꽂이에 붙여 주세요.

Step 3 완성된 파티 토퍼를 컵케이크나 마카롱에 예쁘게 꽂아 보세요.

생일 가랜드

재료 | 종이, 마카, 펜, 색연필, 가위, 목공풀, 빨대, 색실

- -

Step 1 다양한 포즈의 곰돌이 그림을 그린 뒤 가위로 오려 주세요.

Step 2 빨대를 잘라 곰돌이 그림 뒷면에 목공풀로 붙여 주세요.

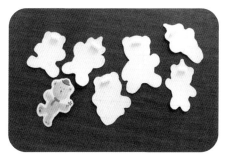

Step 3 목공풀이 완전히 마를 때까지 기다리세요.

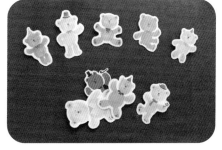

Step 4 가랜드에 곰돌이를 어떤 순서로 달지 미리 배치해 봅니다.

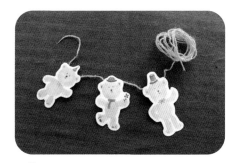

Step 5 노란 색실에 순서대로 곰돌이를 끼워 주세요.

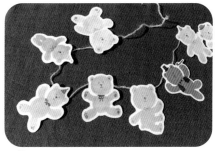

Step 6 색실을 벽에 걸고 곰돌이를 일정한 간격으로 조정하면 귀여운 가랜드 완성!

핼러윈 모빌

재료 | 종이, 색지, 마카, 색연필, 펜, 가위, 꽃철사

Step 1
지지대부터 만들어야 해요.
꽃철사를 둥글게 구부린 뒤 양 끝을
앞으로 접어 올립니다.

Step 2
감아 준 철사의 윗부분은 뒤로
접어 내리고 아랫부분은 앞으로
접어 올립니다.

1·1
구부린 꽃철사에 다른 꽃철사를
수직으로 감아 줍니다.

1·2
감았던 철사를 그대로
아래로 내려 주세요.

1·3
내렸던 철사를 다시 한번
뒤로 감아 줍니다.

Step 3
그림을 걸 수 있도록 고리를 만듭니다.
철사를 적당한 길이로 잘라 윗부분은
옆으로 접어 내리고, 아랫부분은
앞으로 접어 올립니다.

Step 4
고리를 만들었다면 모빌 지지대에
사진과 같이 걸어 보세요.

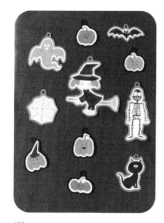

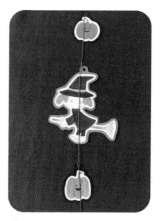

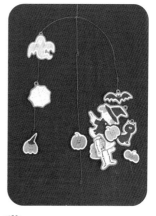

Step 5 모빌에 달 그림을 그린 뒤 오립니다. 색지를 덧댄 뒤 펀치로 구멍을 뚫고, 그림 모양대로 잘라 줍니다.

Step 6 그림을 띄울 간격에 맞춰 철사 고리의 길이를 조정합니다.

Step 7 고리를 지지대에 건 뒤 그림을 하나하나 달아 주세요. 멋진 핼러윈 모빌 완성입니다.

빨대 장식 재료 | 종이, 마카, 색연필, 색깔 빨대, 목공풀

Step 1 빨대를 장식할 귀여운 사탕을 그린 뒤 가위로 오려 주세요.

Step 2 그림 뒷면에 목공풀을 바르고 알록달록한 색깔 빨대에 꾹 붙여 주세요.

Step 3 핼러윈 빨대 장식 완성입니다.

미 니 트 리 재료 | 종이, 색지, 마카, 색연필, 펜, 가위, 목공풀, 끈

뒷면에 선을 그을 때는 1cm
간격을 띤 뒤에 2cm
간격으로 표시해 주세요.

2cm

1cm
2cm

Step 1 초록색 종이 앞면과
뒷면에 2cm 간격으로
선을 표시한 뒤
칼등으로 그어 주세요.

Step 2 종이 윗변의 중심점과
맞은편 양 끝 모서리를
이어 삼각형을 그린 뒤
가위로 오립니다.

Step 3 칼등으로 표시해 둔
칼선을 따라 지그재그로
접어 주세요.

Step 4 트리에 장식할 그림을
종이에 그려 오린 뒤
뒷면에 폼 양면테이프를
붙입니다.

Step 5 그림을 트리에 자유롭게
장식해 주세요.

Step 6 트리 뒷면에 끈으로
고리를 만들어 목공풀로
붙이면 완성!

팝업 카드

재료 | 종이, 색지, 마카, 색연필, 펜, 가위, 딱풀, 목공풀

Step 1
카드를 만들 겉 종이와 속 종이를 준비해 주세요. 속 종이는 겉 종이보다 사이즈가 작아야 합니다.

Step 2
팝업 카드에 붙일 그림을 그린 뒤 가위로 오립니다.

Step 3
그림을 받칠 지지대를 만듭니다. 기다란 직사각형을 자른 뒤 4등분으로 접습니다.

Step 4
지지대를 접어 그림을 목공풀로 붙인 뒤 카드와 결합해 줍니다.

Step 5
속 종이 뒷면을 풀칠하여 겉 종이에 붙인 뒤 떨어지지 않도록 손으로 문지릅니다.

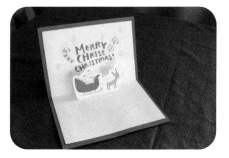

Step 6
카드를 접었다 펴면 썰매가 튀어나오는 크리스마스 팝업 카드 완성!

#3. 함께 그리는 시간

조용한 음악...
창밖엔 은은한 달빛...

이것은!
두둥!

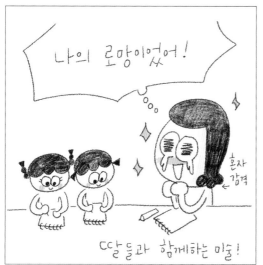

나의 로망이었어!

혼자 감격

따님들과 함께하는 미술!

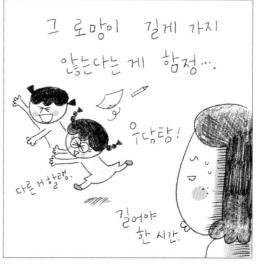

그 로망이 길게 가지
않는다는 게 함정...

우당탕!

다른 거 할래.

길어야
한 시간.

풍경과 여행 그리기

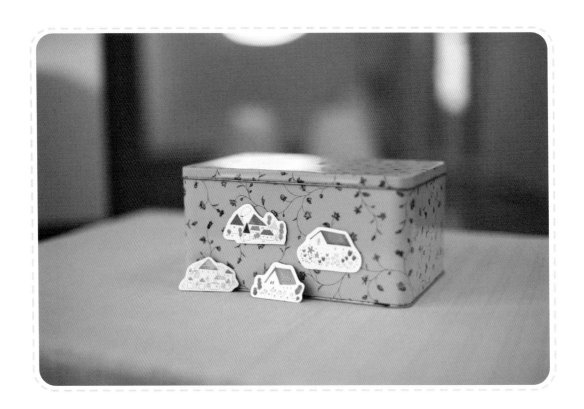

Sceneries

풍경

집이 있는 소박한 풍경을 그려요.
네모와 세모를 조합하면 다양한 집을 그릴 수 있어요.
집 주변에 꽃이나 강아지를 함께 그리면 예쁜 풍경이 완성된답니다.

① 중심이 되는 큼직한 지붕을
그리고 주변에 다양한 색으로
작은 지붕을 그립니다.

② 작은 나무를 아래쪽에
군데군데 그립니다.

③ 얇은 선으로 집 벽면을 그립니다.

④ 집 주변에 뽀글뽀글한 풀을
그리고 작은 네모로 창문을
만들면 마을 풍경 완성!

 ## 초록 지붕 집 -

ㅅ 모양을 그리고 뒤에
이어지는 지붕을 그립니다.

지붕 밑에 가지를 그립니다.

가지에 빨간 열매와 나뭇잎을 그리고,
그 옆에 작은 나무를 그립니다.

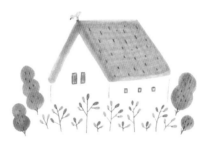

지붕과 작은 나무에 펜으로
디테일을 더하고 집 벽과
창문을 그려 완성합니다.

🏠 작은 집 -

마카로 집의 큰
모양을 그리고,
창문과 문을 그려요.

창문과 문을
남기고 마카로
색칠합니다.

색연필로 지붕을
그립니다.

창틀을 그리고
문을 색칠합니다.

지붕 위에 굴뚝을
그리면 작은 집
완성!

듬성듬성 다양한 색으로 지붕 모양을 그려 넣습니다.

지붕 옆에 동글동글한 나무 모양을 그리고 군데군데 점을 찍어 풀을 그립니다.

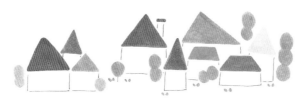

얇은 펜으로 지붕 밑에 네모 모양을 그립니다.

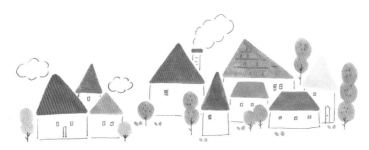

작은 네모로 창문을 그리고 구름과 굴뚝 기둥을 그려 주세요.
나무의 몸통을 그리고 점을 찍어 디테일을 높이면 무지개 동네 완성!

 꽃밭 풍경

ㅅ 모양을 먼저 그린 뒤
뒤에 지붕을 그립니다.

지붕 아래 알록달록한 색깔로
다양한 꽃을 그립니다.

꽃 주변에 점을 찍어
꽃봉오리를 표현합니다.

꽃줄기를 자연스럽게 이어 줍니다.

꽃 위에 점을 찍어 디테일을
살리고 창문을 그리면 끝!

겨울 풍경

지붕을 그리고
물방울 모양으로
겨울 나무를 그려요.

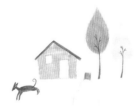

지붕 밑으로 벽을 그리고
나무의 기둥을 그려요.
집 앞에 눈사람과
늑대도 그려 주세요.

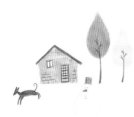

벽돌, 창틀, 문에
디테일을 살려 주세요.
눈사람의 표정도 그려 주세요.

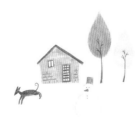

하늘색 점을 찍어
눈을 만들면 겨울
풍경 완성입니다.

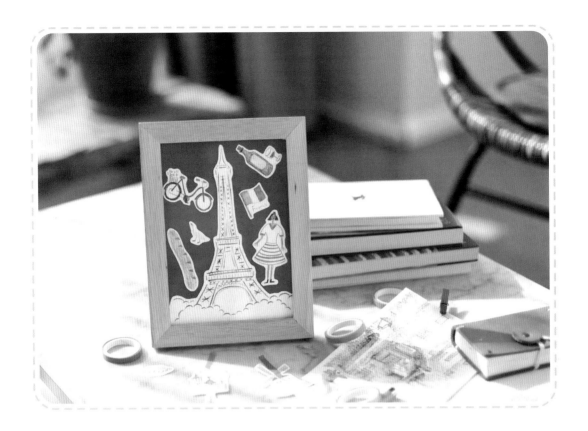

Trip
여행

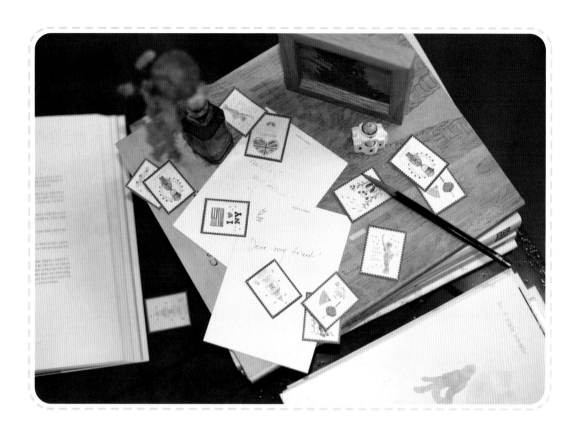

여행을 떠나 손 그림으로 기억을 담아요.
맛있는 음식, 기억에 남는 풍경을 그리며 추억을 기록해 보세요.
사각사각 그림을 그리면 여행의 추억을 더 오랫동안 간직할 거예요.

CHINA

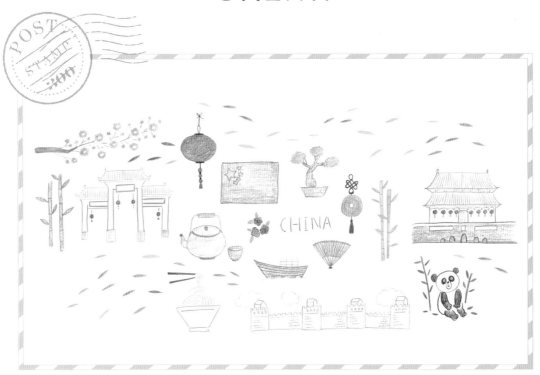

만리장성

비슷한 크기로 기둥을 4개 그리고
벽돌 모양 무늬를 넣어 줍니다.

기둥 사이를 벽으로 이어 줍니다.
통일감이 생기도록 기둥과 비슷한
벽돌 모양을 벽에도 그려야 해요.

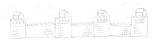

기둥 위에 지붕을 작게 그려
넣습니다. 하늘에는 구름을 넣어
탁 트인 느낌을 더해 주세요.

 천안문 -

천안문의 지붕을
2개 그립니다.

앞쪽에 가로줄을 2개 그어
벽을 표현합니다.

벽면에 문을 그립니다.
가운데 문부터 그리면
간격을 주기 수월해요.

그림자가 드리울 부분을
어두운 색으로 색칠합니다.

지붕과 벽면에 디테일을
표현해 줍니다.

빨간 등을 달아
포인트를 주고 벽면에
색을 칠하면 완성!

중국 전통 가옥 -

기와지붕을 그리고
아래 기둥을 그려요.

기둥 양쪽에 비슷한
길이의 기와지붕을
확장해 그립니다.

확장된 지붕 밑으로
기둥을 이어 그려요.

지붕 밑에 현판을 달고,
기둥 밑에 받침돌을 그립니다.

현판에 빨간색+노란색을 넣고,
현판 밑에 등을 답니다. 기와에
무늬를 넣어 디테일을 높이면 완성!

NEW YORK

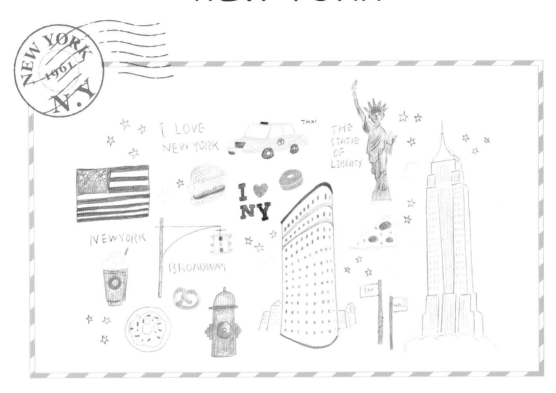

 노란 택시 -

차의 아우트라인을
그립니다. 바퀴가 들어갈
부분은 둥글게 그려 주세요.

창문과 헤드라이트를
제외하고 색을 채웁니다.

헤드라이트에 유리
느낌이 나도록 하늘색을
칠해 주세요.

앞 그릴, 바퀴,
택시 캡을
그리면 완성!

엠파이어 스테이트 빌딩 --

① 빌딩 꼭대기부터 아래로 그립니다. 왼쪽 먼저 그리고 오른쪽을 그리는 방식으로 좌우 대칭을 맞춰 그립니다.

② 위에서 아래로 창문을 채웁니다.

③ 하늘에 구름을 그려 빌딩 높이를 표현하고, 아래는 풀로 마무리합니다.

플랫아이언 빌딩 --

> **Tip**
> 중간 창문을 먼저 그리면
> 기울기를 잡기 쉽습니다.

 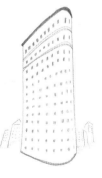

① 빌딩의 전체 외곽을 잡아 줍니다.

② 윗부분에 2줄을 잡아 주세요.

③ 왼쪽부터 네모난 창문을 그립니다.

④ 나머지 창문을 기울기를 맞춰 그려 나갑니다.

⑤ 높은 빌딩이 돋보이도록 주변 건물을 작게 그립니다.

LONDON

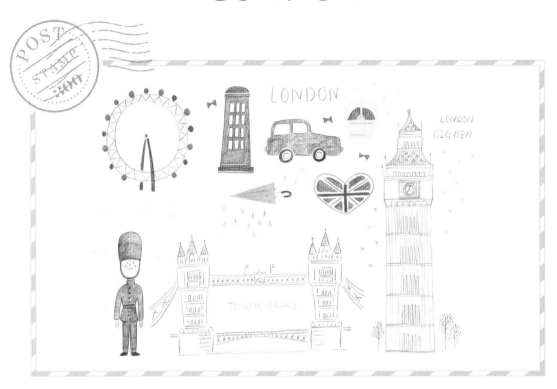

 대관람차

런던의 명물인 대관람차를 그려요.
동그라미 2개로 링 형태를 그립니다.

원 가운데 점을 찍고,
링 안쪽에 지그재그로
선을 그어 채웁니다.

2가지 색으로 작은 원을 그려
관람 캡슐을 표현하고, 관람차를
지탱하는 기둥을 앞뒤로 그립니다.

 빅벤

Tip
조금씩 삐뚤빼뚤해도 괜찮아요.
손 그림만의 매력이니까요.

빅벤의 윗부분부터
아래 방향으로 그리며
전체적인 윤곽을 잡습니다.

빅벤의 메인
기둥을 5등분하여
나눕니다.

건물 중간에
디테일을
더해 주세요.

세로선을
기둥 아래까지
이어 그립니다.

주변에 작은 나무를
넣어 빅벤의 크기를
표현해 주세요.

타워브리지

Tip
가운데 있는 건물을 그린 뒤 양쪽 건물을
그리면 균형을 잡기 쉬워요!

양쪽 메인 기둥을 그려요.

기둥 위 작은
건물을 그립니다.

기둥을 가로선으로 3등분한 뒤
받침돌을 그립니다.

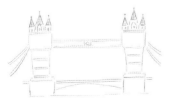

건물들을 잇는 다리를
선을 그어 표현합니다.

양쪽 타워에 창문을 그리고,
X 표시로 다리에 난간을 표시합니다.
추가로 디테일을 더해 주세요.

그림이 허전하지 않게 배경에
구름을 넣고 가운데에 글자를
넣으면 완성!

PARIS

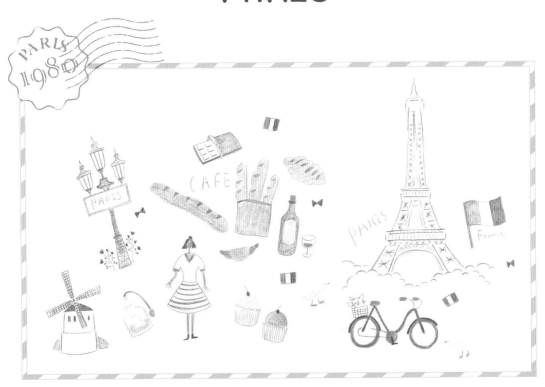

🌬️ 물랑루즈 빨간 풍차 --

❶ 풍차 날개의 외곽을 그린 뒤
체크 무늬로 채워 주세요.

❷ 날개 밑 빨간
지붕을 그립니다.

❸ 벽면을 이어 그리고
창문을 달아 줍니다.

❹ 작은 나무를 그려
허전함을 채워 주세요.

에펠탑

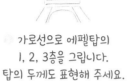
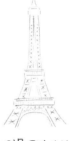
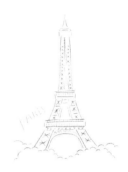

Tip
좌우 대칭을 잘
맞춰 주세요.

◈ 중간에 들어갈 가로선
자리를 남기고 에펠탑의
외곽선을 그립니다.

◈ 가로선으로 에펠탑의
1, 2, 3층을 그립니다.
탑의 두께도 표현해 주세요.

◈ 건물 표면에 X
표시를 넣습니다.
아래로 내려갈수록
크게 그려 주세요.

◈ 에펠탑 아래 풀을 그리고
글자를 넣어 연출해 보세요.

파리의 가로등

◈ 지역이 표시되는
표지판부터
그립니다.

◈ 표지판 위로
가로등 받침을
3개 그려요.

◈ 등불이 들어오는
부분을 그립니다.

◈ 등불의 뚜껑을
그린 뒤,

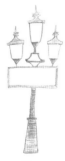
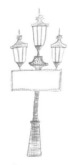
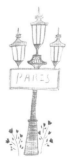

◈ 아래쪽으로
내려갈수록 점점 두껍게
기둥을 그려 주세요.

◈ 등불이 들어오는 자리에
디테일을 더해 주세요.

◈ 표지판에 지역명을 쓰고,
가로등 아래 꽃을 그려
산뜻함을 더해 주세요.

손 그림 활용 방법

자 석
재료 | 종이, 색연필, 펜, 가위, 자석, 목공풀

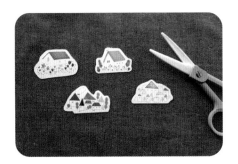

Step 1
예쁜 풍경을 종이에 그려 담은 뒤 모양에 맞게 가위로 오립니다.

Step 2
오린 종이를 자석에 대고 펜으로 테두리를 따라 그립니다.

Step 3
펜으로 그린 테두리를 따라 가위로 오립니다. 깔끔하지 않은 부분은 칼로 다듬어 주세요.

Step 4
자석에 목공풀을 바르고 풍경 그림을 붙이면 완성!

그림 액자

재료 | 종이, 색연필, 가위, 액자

--

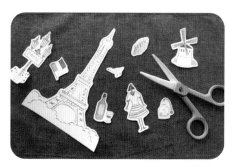

 Step 1 여행에서 기억에 남기고 싶은 장소, 물건 등을 그리고 가위로 오립니다.

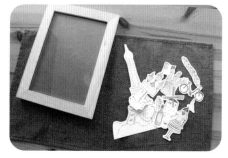

Step 2 여행 그림을 보관해 줄 작은 액자를 준비합니다.

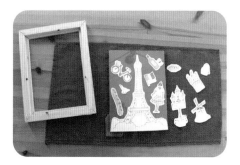

Step 3 액자를 분리한 뒤 나만의 방식으로 그림을 배치해 보세요.

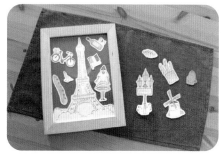

 Step 4 배치가 끝나면 그림이 흔들리지 않도록 유리판을 맞대고 액자 뒤편에 고정하면 완성!

싱글이었을 때,
혼자 긴 여행을 갈 때면

꼭 준비하는 게 있었다.

종이와 펜.

유성, 0.3mm

※ 유성펜으로 그리는 이유는
그리다가 손에 닿아도,
나중에 물감을 칠해도
번지지 않기 때문이에요.

마음에 드는 카페에
들어가 멋진 풍광을
한 장씩 담아 오기 위해서다

그중 가장 기억에 남는 곳은
그리스 산토리니
절벽에 있던 카페다.

보고있어도
믿을 수 없는
아름다움!

1초 만에 담아 버리는 사진과는 달리
그림으로 풍경을 담으려면
적어도 수십 번은 쳐다봐야 한다.

그렇게 직접 그렸던 곳은
훨씬 오래 기억에
남을 수밖에 없다.

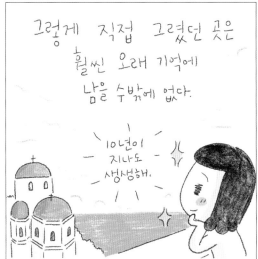

10년이
지나도
생생해.

내 인생에서 가장 낭만적인
시절을 꼽자면 그때쯤이다.

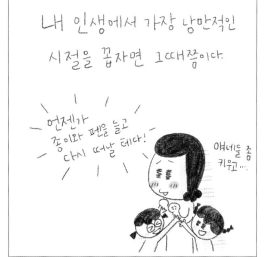

언젠가
종이와 펜을 들고
다시 떠날 테다!

얘네들 좀
키우고···

나만의 쉽고 귀여운
손 그림 그리기

초판 1쇄 발행 2021년 1월 8일

지은이 | 문보경
펴낸이 | 정광성
펴낸곳 | 알파미디어

출판등록 | 제2018-000063호
주소 | 서울특별시 강동구 천호옛12길 46 2층 201호(성내동)
전화 | 02 487 2041
팩스 | 02 488 2040

기획 편집 | 정내현
디자인 | 임유진

ISBN | 979-11-91122-04-6(13600)
값 | 12,800원

이 도서의 국립중앙도서관 출판예정도서목록(CIP)은 서지정보유통지원시스템 홈페이지
(http://seoji.nl.go.kr)와 국가자료종합목록 구축시스템(http://kolis-net.nl.go.kr)에서
이용하실 수 있습니다. (CIP제어번호 : CIP2020054013)

출판을 원하시는 분들의 아이디어와 투고를 환영합니다.
alpha_media@naver.com